CITYSCAPES II

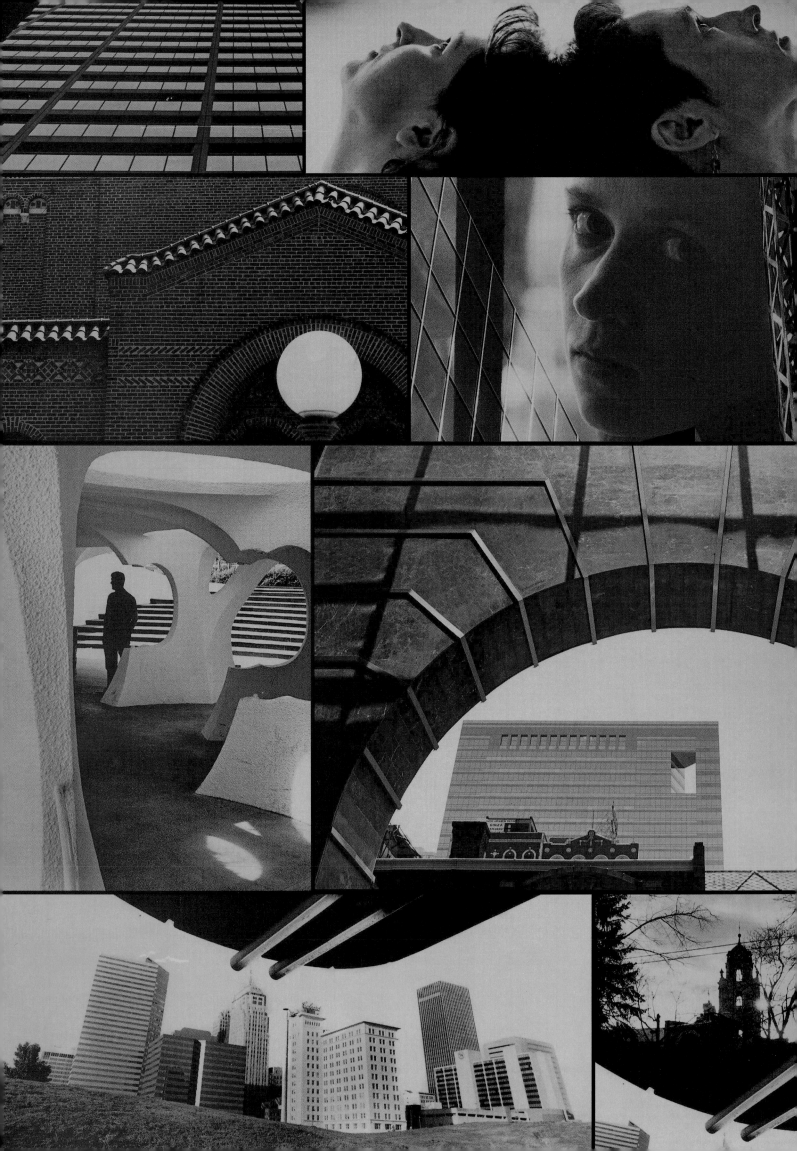

ALGIMANTAS KEZYS

CITYSCAPES II

Untitled Impressions

GALERIJA

Cityscapes, first volume of Algimantas Kezys' photographs of cityscapes
 was published in 1988 by Loyola University Press, Chicago
Cityscapes II is being published by Galerija, 4317 S. Wisconsin Ave., Stickney, Illinois 60402-4261 USA
Introductions: Algimantas Kezys
English language editor: Nijole Beleška-Gražulis
Lithuanian language editor: Giedra Subačienė
Dust jacket and frontispiece: Vincas Lukas
Printed by Questar Printing Co., Chicago, Illinois
Printed in the United States of America

Library of Congress Card Catalog Number: 96-75665
ISBN 1-886060-00-9

FRAGMENTED ABODES

As I reviewed the pictures to be included in this book, a gamut of ambivalent ideas flooded my mind. Were these ideas second thoughts about the contents of the book? Were they mixed feelings about the emerging view that human habitats initially conceived as neatly unified universes ended up being fragmentations of that universe? Or, perhaps, these thoughts were raising questions about the basic meaning of existence itself?

The abodes we call our own are anything but our own. The life span of people is usually shorter than the life spans of their houses. Even privately owned homes are more like railroad stations, whose inhabitants are merely passengers.

Houses appear to be integral entities when looked at from a distance. Upon closer examination they manifest themselves as fragmented, departmentalized, compartmentalized structures. They are also temporary. Even though some of the structures last for centuries, eventually they crumble. The surviving foundations will hopefully be discovered some thousands of years hence and treasured as sacred relics. Future generations will stare at them in wonder: "People lived here!" Their memory now is fragmented, fractured by time and dust.

It really does not matter whether the life spans of people or of their houses are longer or shorter. One-day butterflies live only from sunrise to sunset but one day in the life of a butterfly becomes everlasting by being divided into swarms of new butterflies. One day is thus multiplied into a million days. The cocoons of individual butterflies may outlast their inhabitants by many years, or the butterflies themselves may last even longer, especially if they have the luck to be submerged in freshly flowing, golden amber-to-be sap.

There is beauty in being able to spread one's wings in the breeze for at least one day. But what if it rains? Salvation for the body that is lost seems to be in its reincarnation in stone. Many living beings will perish forever unless they turn themselves into stone or build for themselves abodes made of stone. Never mind the stone! For us, human beings, the spirit, the mind, the soul will do the job better. When nature dies, the part that is the spirit, we are told, splits off from the body and continues to live. It continues to live by first enduring the spliting. There is beauty in being divided.

For someone who thinks that the spirit evaporates together with the death of the body, the salvation of a human person consists in becoming a "freeze-frame," in salvaging a moment of one's past life on film, printed page, or the memory of someone still alive. If that frame fails, does one have any other program for longevity except immortalizing oneself in stone?

The gallaxies are part hard matter, part dust, part empty spaces, or possibly none of the above, having nothing to show except their quanta and/or points of secret energy. One trillionth of a second was long enough to form millions of gallaxies, as it is affirmed by those who look at the skies with awe. Does an amoeba know that? The gallaxies, on their part, pay no attention to amoebas either.

Is water more important for survival than stone? Look at the atoms and molecules. They are neither water nor stone. Upon closer investigation we find that the "basic" building blocks of the universe are empty spaces with waves of energy scattered here and there in the form of flashes. We are incarnated spirits without an anchor in hard matter. Why do we need abodes?

"There are many mansions that our Heavenly Father has built for us," says the belief that transcends all matter. Mansions of transcendental order are ready for those who long for them.

The stone has turned into sand. The castles we have built for ourselves are being consolidated into particles that, we are told, are empty inside. Steel, stone, amber, bodies in which spirits abide, are all made of the same "stuff", which has no solid framework.

Can we survive an earthquake? Yes, we can, provided we split ourselves into elements or particles and hold on to the belief that our egos are emanations of the all-encompassing transcendental Spirit, which no earthquake can touch.

If no such Spirit exists in our thought patterns, the end game of our existence consists in the fragmentation of matter. The smaller, the better. The center of all matter is an empty space, which probably is not even there.

And we thought we needed an abode, or at least a fragment of one! We thought we needed lots of these fragments in order to store and to hold on to our constructions made of gold, ivory, pearls, and what nots. Our thoughts about essences have anihilated even precious stones, turning them into particles of dust and empty spaces.

Hang on, My Dear, to the thought of the Mansions that the Father of the Heavens has provided for you. One hopes that these mansions are fragmented into abodes that individuals can live in. The fragmentation is of the essence

here. Fragmentation will make one more happy than the dissolution of an individual into one Big Sea of Nothingness.

We have entered here into a sphere that is beyond the abodes of steel and stone that we considered earlier. Those abodes were only stepping stones into something bigger and greater. The key word here is daring: daring to go beoynd the stone and the sand. Provisions for this courageous journey are not provided. They consist of just plain, old-fashioned daring. A leap from the known into the unkown, from hopelessness into something hoped-for, from the world of reality into the world that looks like myth, fantasy, wishful thinking. But this world can be reached only by analogy, metaphor, myth.

An abode made of stone, steel, or other matter is for us a metaphor, a fantasm, an illusion, if you wish. The added dimension – that of fragmentation – makes our hopeful longing more specific and precise: the Great Hope should be a future transcendental mansion with fragmentalized, individualized "condominiums." Our metaphor shuns the idea of a faceless universality of one big, faceless sea. It prefers being one among the many. It does not annihilate the One. It pressumes It as being near: above, below—everywhere. The metaphor does not show it explicitly. It only implies its presence. The point is that most human beings prefer or should prefer their own, separate, or if you wish, "fragmented" existence, individually incorporated into the Universe of all Being.

□ □ □

In the meantime we continue to live in our abodes, consolidated into blocks, towns, cities. We treasure the walls, the ceilings, the windows, the doors. They add up to make up our lives—short or long, happy or dull. With our short-ranged vision we see only with great difficulty the amoebas or the gallaxies. But we enjoy the fluttering wings of the butterfly when it lands on a flower or on our windowsill.

The bricks of our abodes may be new, others may look dead and forlorn. Bring them back to life! They make up the walls of our houses. Is steel similiar to stone? There is a kind of steel that rusts only once. It becomes covered with fresh rust and then it stays healthy forever. It is strong and robust and at the same time it allows tall buildings to sway in the wind. Steel makes buildings come alive. It is perhaps this attribute more than anything else that makes our abodes and those who live in them like brothers and sisters. The cement, the steel, the windowsills with a fluttering butterfly on them warm our hearts, promise a joyful day during which we are allowed to live. Should the day be shorter as it is in winter, or should it be longer as it is in summer, it still is a day in which we are alive.

□ □ □

This book of photographs is about the abodes we humans have built for ourselves. The photographs capture their details or their fragments intentionally. Having only a partial view of our immediate universe is a symbol of the limitations of our world views. With the best of intentions we are not able to embrace the Universe in its totality. The only way to come closer to comprehending even the elementary meaning of our existence is through compiling pieces of information in the hope that some day the pieces will help us have a clearer understanding of the whole.

The bricks make up the walls, and the walls hold up the roofs under which we humans live. They enclose us within their periferies preserving our individuality in the sea of the universal, all-emcompassing being. I dedicate this book to the warmth and comfort that living in the abodes and in our cities (both present and those to come) provide us.

Algimantas Kezys

PASTATŲ FRAGMENTAI

Kurdamas šią miestovaizdžių seriją, tariausi pinąs man įprastų vaizdinių derinius, šviesos – tamsos, linijų – plotų kompozicijas, akiai patrauklias prasmes. Baigęs pasijutau prislėgtas daugybės minčių: iškilo ne tik estetinių vertybių, bet ir jų turiningumo, prasmingumo problemos. Žvelgdamas pro fotoobjektyvą į miesto architektūros siužetus, atrodo, stengiausi sukurti miesto vaizdinių apibendrinimą, o išėjo fragmentuota, suskaldyta, miestietiškų pavidalų mozaika. Ką tai reiškia? Ar tai lakios vaizduotės pokštas? O gal – pasąmonės keliami klausimai apie gilesnes prasmes, pačios egzistencijos esmę?

Gyvenamuosius butus mes įpratę laikyti savo namais; išmokėtus – nuosavybėmis. Žmogaus gyvenimas dažniausiai yra trumpesnis už namo, kuriame jis gyvena ar gyveno. Laikui bėgant, žmonių namai panašėja į stotis, kurių gyventojai – tik klajūnai.

Daugiabučiai iš tolo gali atrodyti vientisi, turį savo nuolatinį pavidalą. Įėjus į vidų, jie tampa daugelio fragmentiškų celių – butų, butelių, laiptinių, liftų – suskaidytomis buveinėmis. Pastatai yra tvirtesni už žmones, bet taip pat laikini. Išstovėję šimtmečius, po kiek laiko jie griūva. Kitų kartų gyventojai atkasa jų pamatus, stebisi: čia kadaise gyveno žmonės! Jų prisiminimas miglotas, suniokotas laiko ir dulkių.

Visiškai nesvarbu, kad vieno gyvenimas yra trumpesnis, kito ilgesnis. Vienadienės plaštakės tegyvena nuo saulėtekio iki saulėlydžio. Ir kas tai per diena! Ji greitai pavirsta amžinybe naujų plaštakių spiečiuje. Viena diena tampa milijonu dienų. Plaštakių kokonai gyvena ilgiau. Pačios plaštakės taip pat gali išlikti tūkstantmečius, patekusios į dar šviežiai tekančią, gintaru tapsiančią sulą.

Turi būti be galo smagu ir gražu ištiesti savo sparnus saulėje nors ir vienai dienai. Na, o jeigu tą dieną lyja? Daugelis gyvūnų žūna amžiams, jei nesugeba laiku pasistatyti namų iš uolos. Ar tik iš uolos? Mums, žmonėms, tvirtesni rūmai juk yra siela, dvasia, protas. Kai miršta kūniškieji pavidalai, manoma, kad nuo jų atsiskyrusi dvasia gyvena toliau. Ji išlieka gyva . . . atsiskirdama. Atsiskirti turėtų būti gyvybiškai svarbu.

Kai kas mano, kad mirštant kūnui, dvasia išnyksta taip pat. Tėra tik tokia išlikimo galimybė – tapti subjektu filmo juostos kadre, popieriaus lape, artimųjų atmintyje (tai tolimesni skaidymosi, fragmentų variantai) arba įsilieti į amžinai banguojančią chtoninę jūrą ir kartkartėmis pasirodyti kitokiais žemės pavidalais.

Žvaigždynų fizinė sudėtis mums dar neaiški. Galaktikos gali susidėti iš kietos materijos, dulkių, tuštumos, o gal nė iš vieno jų. Fizinių kūnų paprasčiausios dalys tėra dar vis neišaiškintieji kvantai, randami materijoje dalelių ar bangelių pavidalu. Manoma, kad milijonai žvaigždynų susiformavo vienu dideliu blykstelėjimu, trukusiu vieną trilijoninę sekundės dalį. Ar tai suvokia žemės vandenyse tūnanti ameba? Galaktikos taip pat nekreipia dėmesio į jų gelmėse besimėgaujančią amebą.

Kuris elementas yra svarbesnis amžinybei – akmuo ar vanduo? Kvantai nėra nei vanduo, nei akmuo. Tai – tuščia erdvė, pamarginta šen bei ten išsimėčiusiais energetikos taškais. Mes esame dvasios su kūnais be jokios apčiuopiamos materijos atramos. Kam mums reikalingi namai?

"Dangiškasis Tėvas pas save yra paruošęs jums daug buveinių", – taria materialųjį pasaulį paniekinęs žmonių įsitikinimas. Tai transcendentiškieji namai. Jie laukia tų, kurie jų ilgisi.

Akmuo virto smėliu. Mūsų pasistatytos pilys tapo materijos dalelytėmis, kurios, tarkim, yra tuščiavidurės. Plienas, granitas, gintaras, taip pat kūnai, kuriuose gyvena sielos, yra sukurti iš purios medžiagos, neturintys atramos fizinėje realybėje.

Ar įmanoma žmogui išlikti gyvam per žemės drebėjimą ar atominį sprogimą? Taip. Bet tik susiskaidžius į dalelytes ir tvirtai įsitikinus , kad žmogaus "aš" yra ne kas kita kaip visą materiją persunkiančios Dvasios individuali emanacija, kurios negali paliesti joks žemės drebėjimas.

Ne kiekvienam žmogui svarbi Dvasios kategorija. Daugelis po paskutinio savo atodūsio telaukia paprasčiausio fizinio kūno subyrėjimo, paverčiančio visą būtį tuštuma, pro kurią retsykiais praskrieja užklydusi dalelytė ar įsižiebia neaiškios prigimties bangelė.

O mes galvojame, kad mums reikia namų! Daug namų, kuriuose galėtume sukrauti savo daiktus, pagamintus iš aukso, perlų ar šio bei to. Nežinome, kad tyrinėjimai apie pradžių pradžią sunaikino net brangiuosius akmenis, paversdami juos dulkėmis ir tuščia erdve.

Nepasiduoki, brangusis! Nepamiršk Dangiškojo Tėvo sakmės apie Jo tau paruoštas buveines. Ten pasakyta, kad tų buveinių yra daug. Tikriausiai jos nėra bendros, jos suskirstytos į atskirus namus, kuriuose gyvens individualybės. Atskilimas čia yra labai svarbus dalykas, gelbėjantis sielas iš bevardės homogeniškos jūros.

Atsidūrėmė keistų idėjų sferoje, kurioje namai, pastatyti iš plieno ar akmens tampa illiuzija. Tos idėjos – tai

laikinosios pakopos, vedančios į aukštesnes sferas. Tų sferų siekiančiam žmogui pagrindinis palinkėjimas yra drąsa: ženk drąsiai, apeik granitą, smėlį. Jokių daiktų į šią kelionę neimk. Jie – tik tuščia našta. Tereikia – paprastos drąsos, šuolio iš žinomo į nežinomą, iš beviltiškumo į viltį, iš realybės į fantaziją, mitą. Nieko nepadarysi, transcendentinis pasaulis pasiekiamas tik taip: per metaforas, mitus.

Taigi, iš akmens, plieno ar kitos medžiagos pastatyti namai tebūna solidi metafora, fantazmata, iliuzinė patirtis. Svarbu, kad tų namų vaizdiniuose būtų fragmentiškumo dimensija. Tai – didysis žmogaus noras, jo troškimų apokalipsinis išsipildymas, kai bevardė jūra išnyksta ir iškyla atskiroji Būtis.

□ □ □

Kaip ten bebūtų, kol dar nepasiektas šios didžiosios vilties tikslas, žmogus toliau gyvena namuose, pastatytuose iš paprastos materijos. Tie namai susilieja į kaimus, kvartalus, miestus, didmiesčius. Jų gyventojai džiaugiasi, turėdami sienas, lubas, stogus, atskiriančius juos nuo svetimųjų. Nesvarbu, ar tų žmonių gyvenimas bus ilgas ar trumpas, laimingas ar nuobodus. Visi žino, kad žmogaus vizijos yra trumparegiškos, vos įžiūrinčios galaktikas ir nepastebinčios pelkėse spurdančių amebų. Žmogų pradžiugina plasnojanti plaštakė, nutūpusi ant gėlės žiedo ar ant jo namų palangės.

Namo plytos gali būti naujos ar pasenusios. Pasenusias, žmogau, atnaujink. Iš jų susideda tavo namo sienos. Didelius namus statyk iš plieno. Viena plieno rūšis rūdija tik vieną kartą. Aprūdijęs jis išlieka labai ilgai. Plienas stiprus ir lankstus. Pakilus stipriam vėjui, plieninis namas ima linguoti tarsi būtų gyvas. Plienas, cementas, palangės, ant kurių nusileidžia plasnojanti plaštakė, šildo žmogaus širdį, žada gražią dieną, dovanotą gyventi. Ar ta diena bus trumpesnė, kaip žiemą, ar ilgesnė, kaip vasarą, vistiek ji yra diena, kai žmogus yra gyvas.

□ □ □

Ši fotografijų knyga yra apie namus. Fotografavau namų fragmentus. Tai – suskaldytos vienovės vaizdinys. Be to, išskaidyta buitis reiškia ir tai, kad žmogus neįstengia suvokti visų būties dimensijų. Prie jų jis tegali artėti, rinkdamas pasitaikančius žinojimo trupinius, dėlioti juos vieną prie kito ir tikėtis, kad vieną dieną jam pasiseks suvokti tą erdvę, kurioje jis gyvena ir gyvens.

Iš plytų pastatomos sienos, gaubia jas lubos. Jos apsupa mus, tarsi saugodamos mūsų indiviualybę nuo ištirpimo begalinėje būties jūroje. Skiriu šią knygą mūsų namų sienoms, "individualioms" plytoms, stogams, ir tai šilumai, kurią patiria žmonės, gyvendami sienomis atitvertose buveinėse.

Algimantas Kezys

TABLE OF CONTENTS

PREFACE

Fragmented Abodes 7 Namų fragmentai 9

PHOTOGRAPHS

Chapater I 13 Chapter II 33 Chapter III 49

Chapter IV 81 Chapter V 97 Chapter VI 129 Chapter VII 145

I

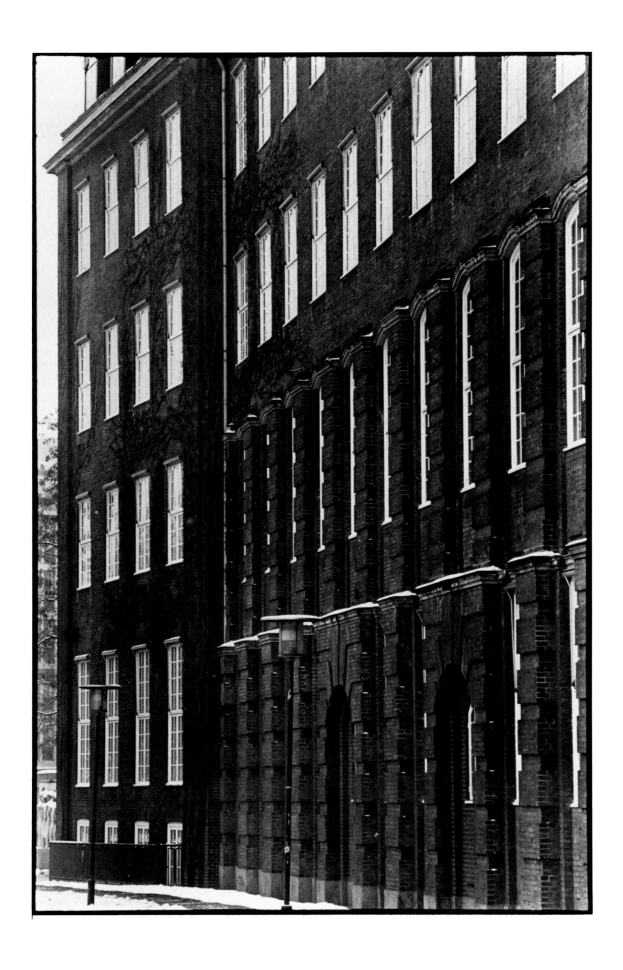

15

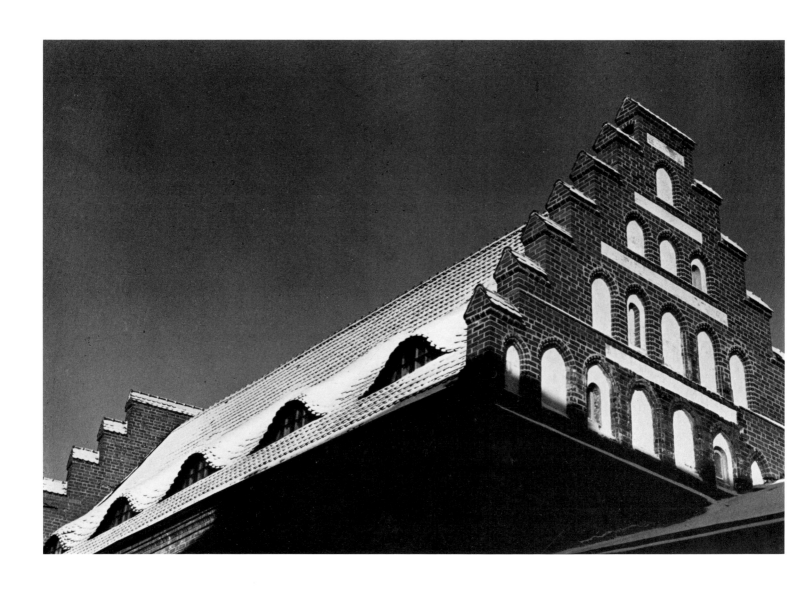

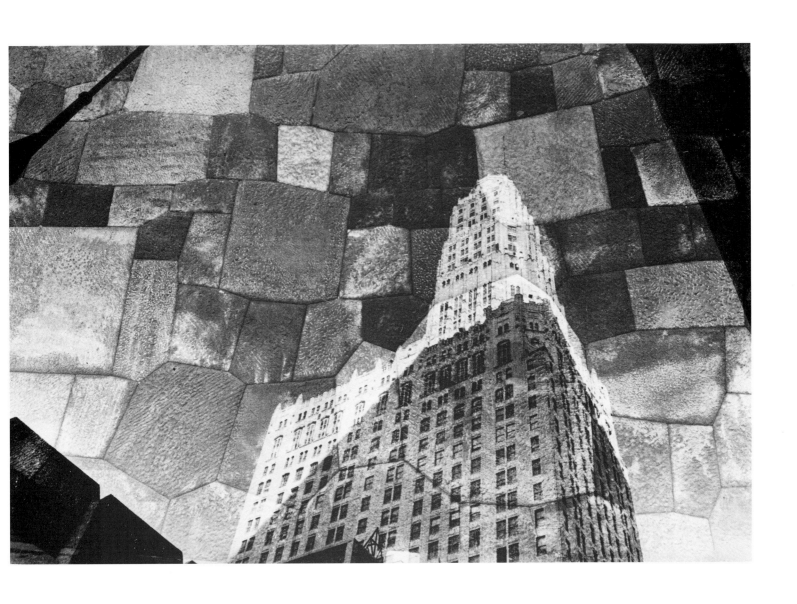

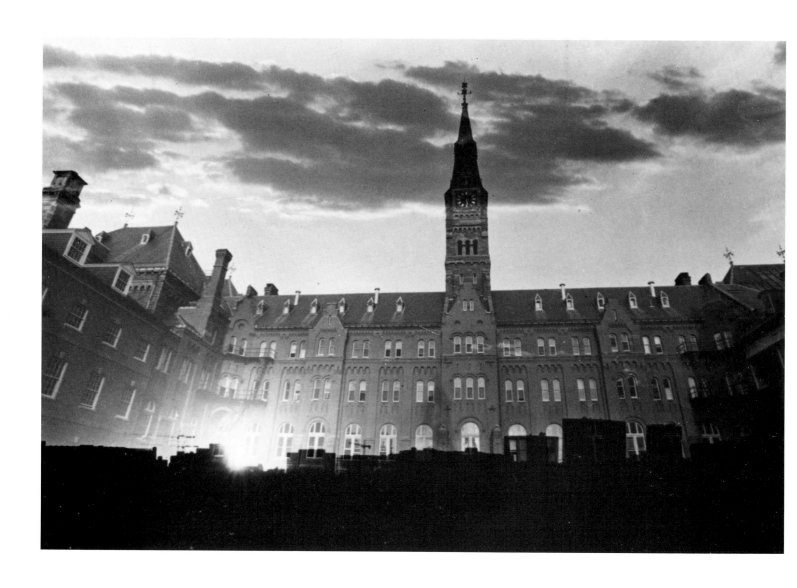

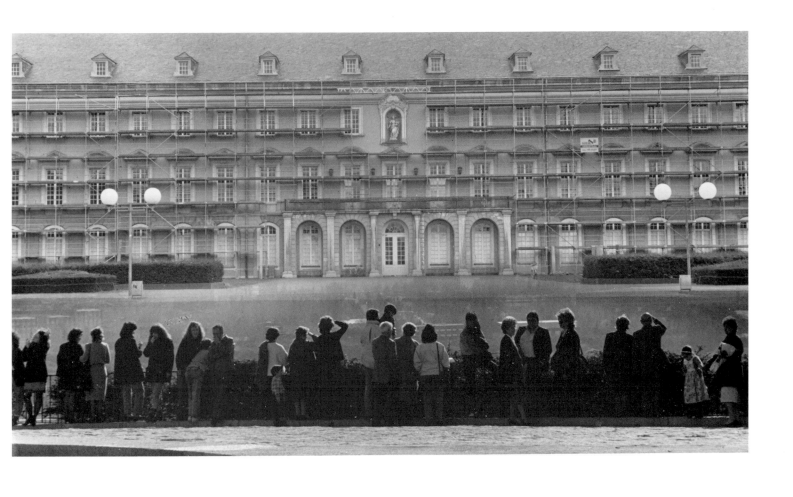

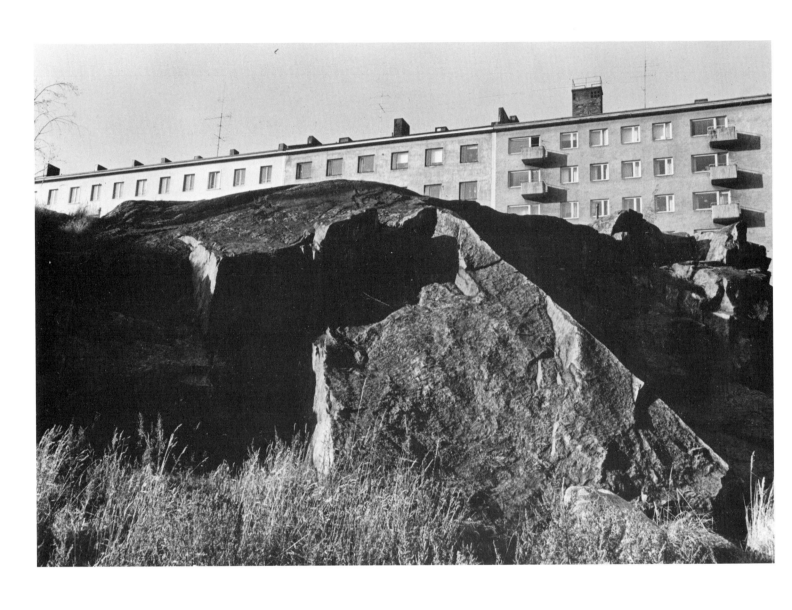

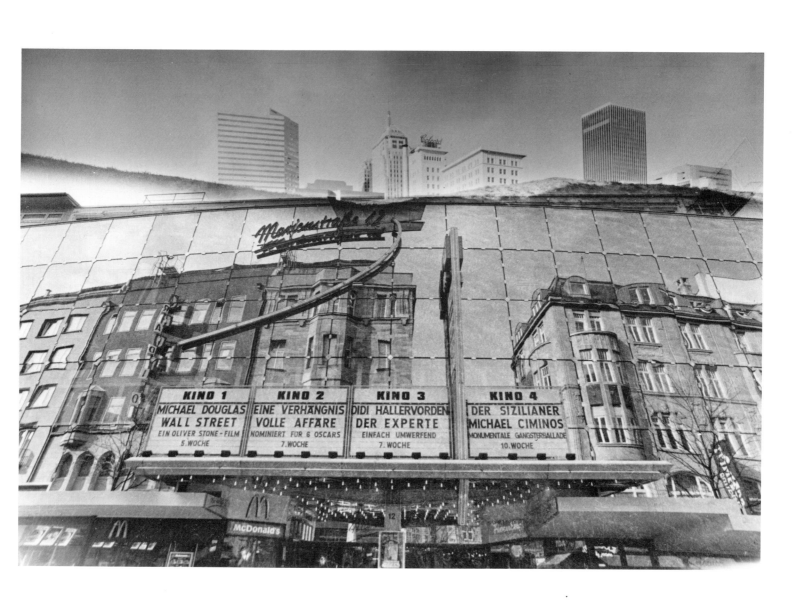

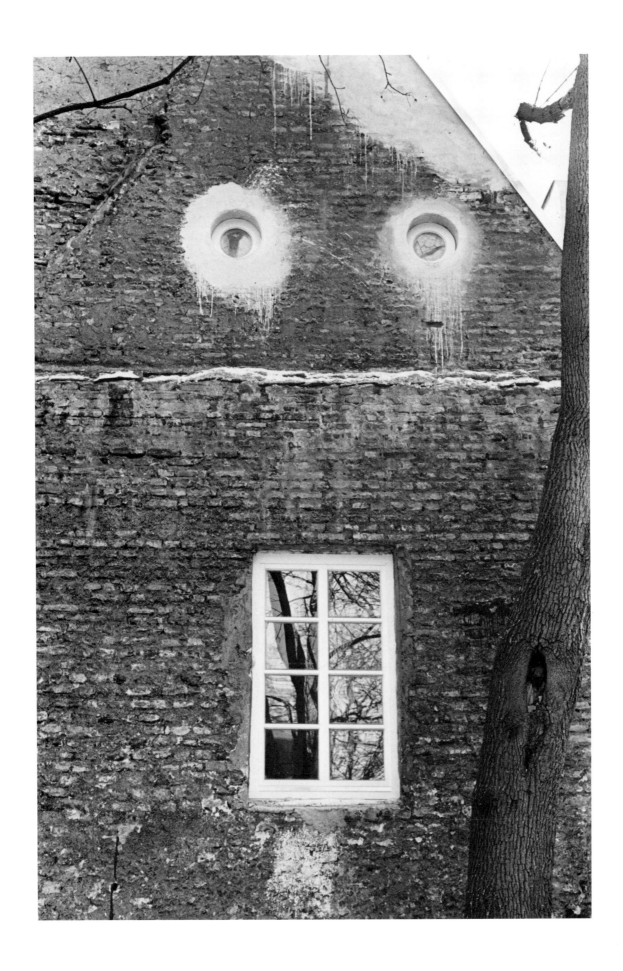

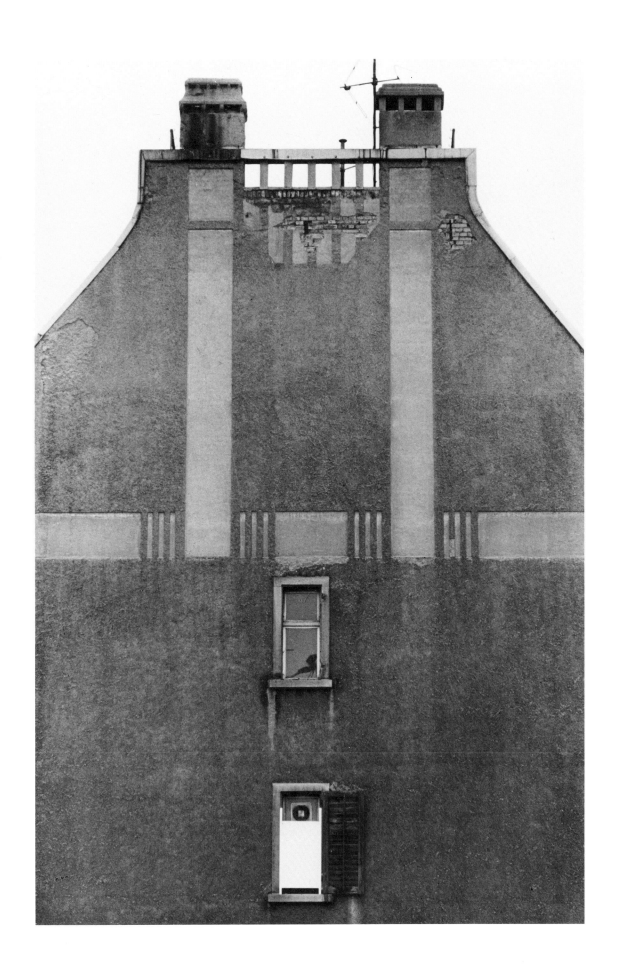

23

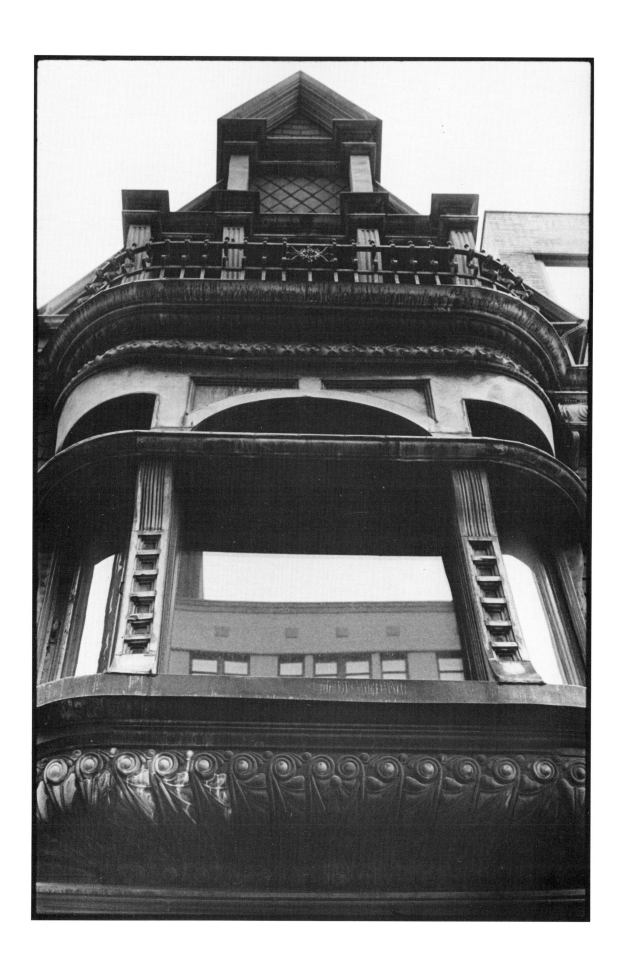

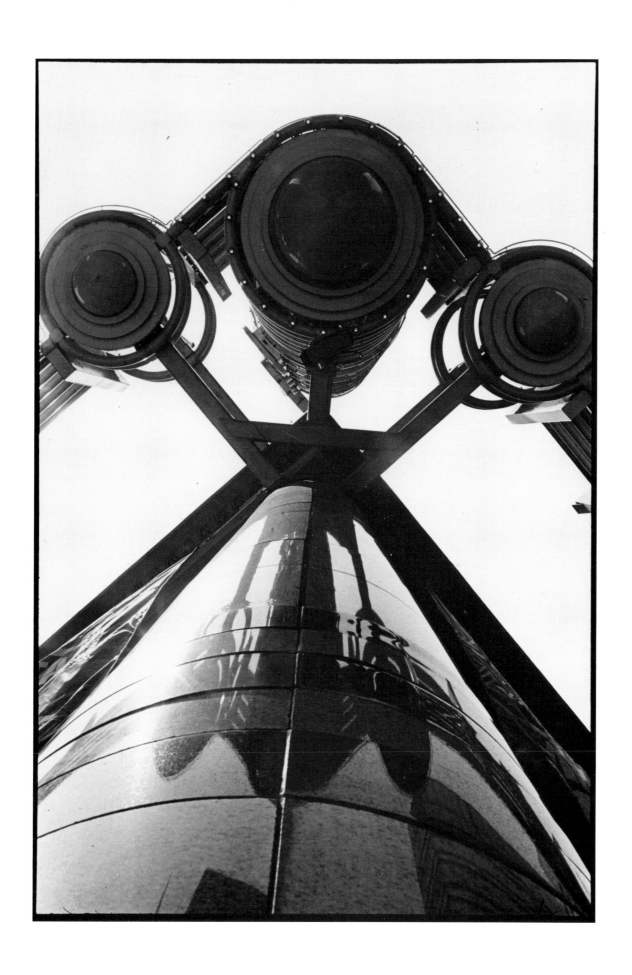

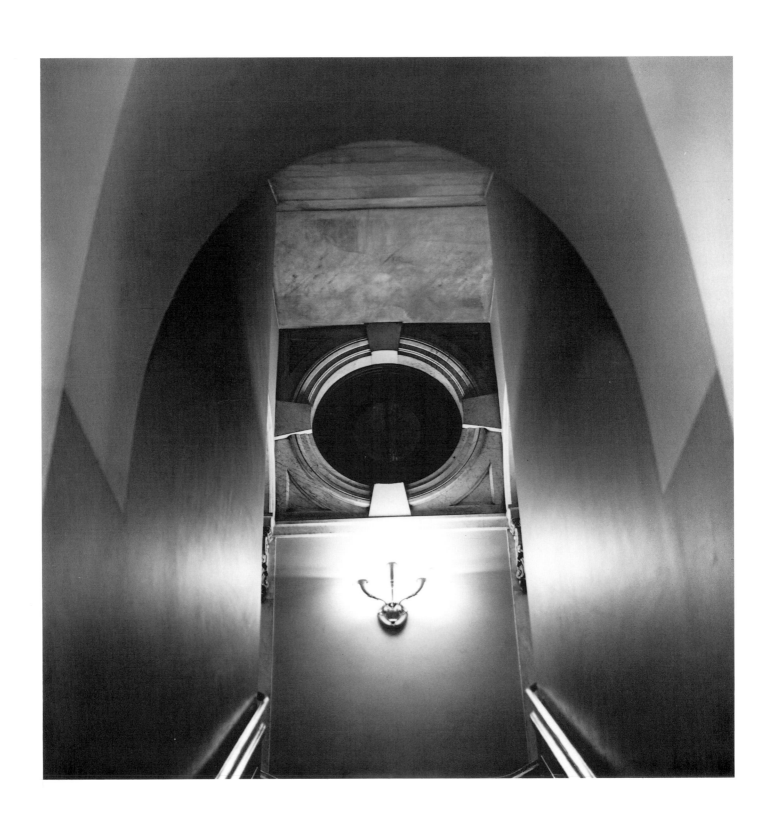

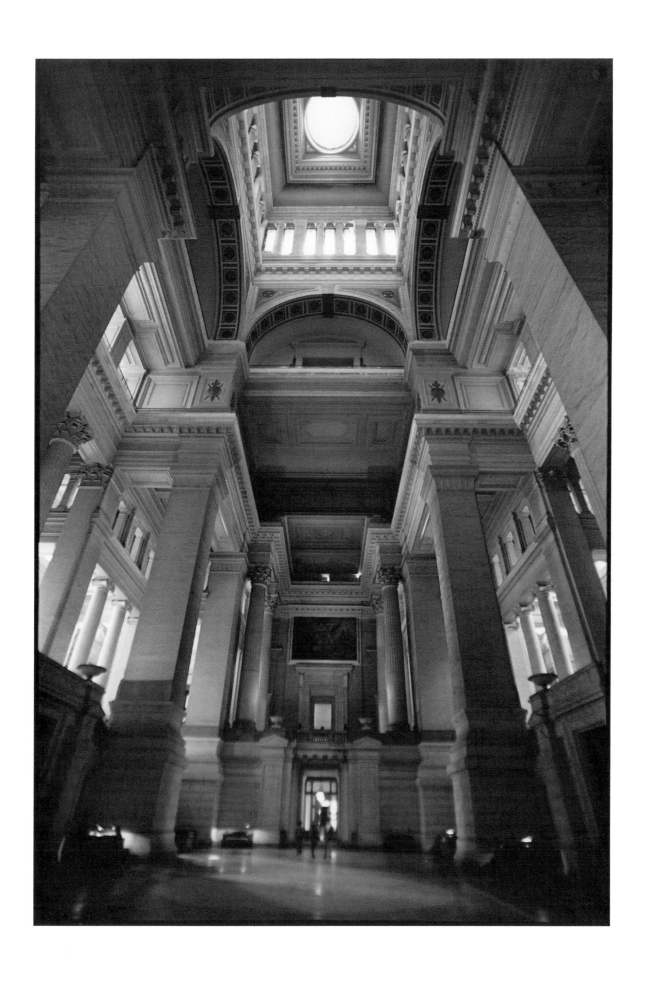

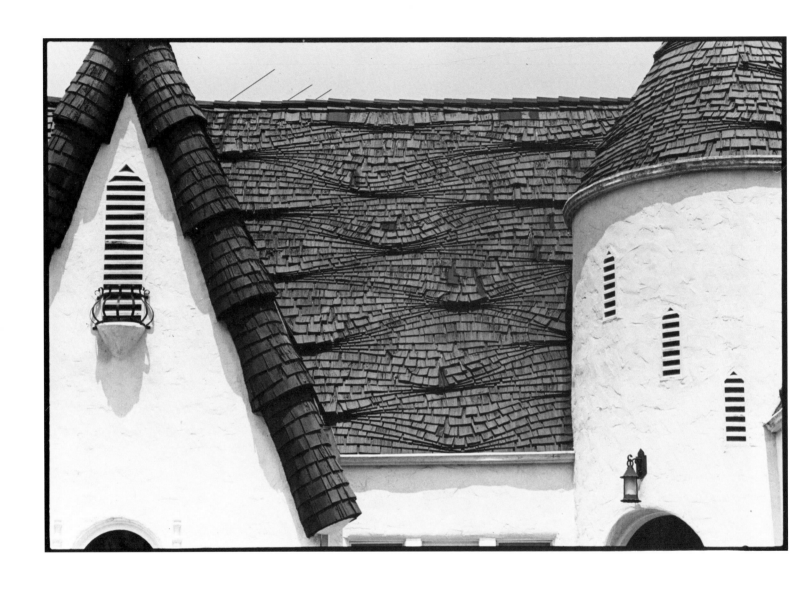

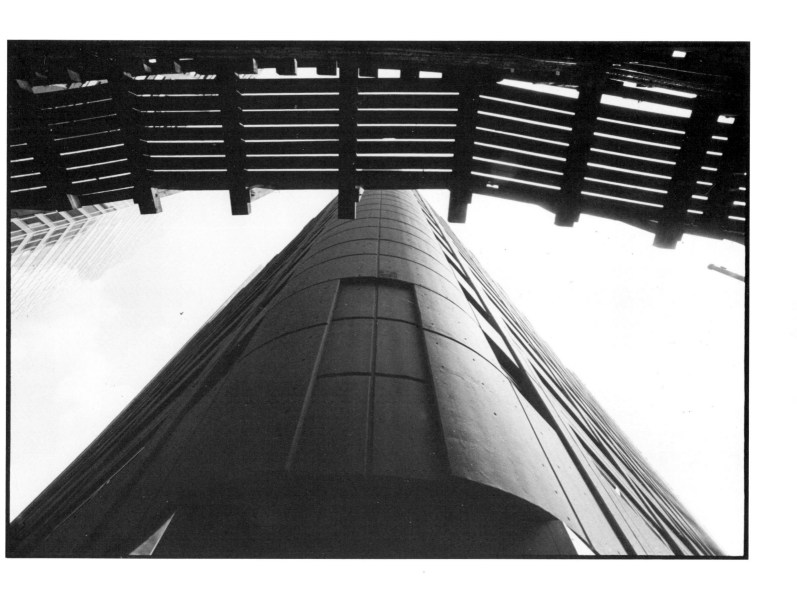

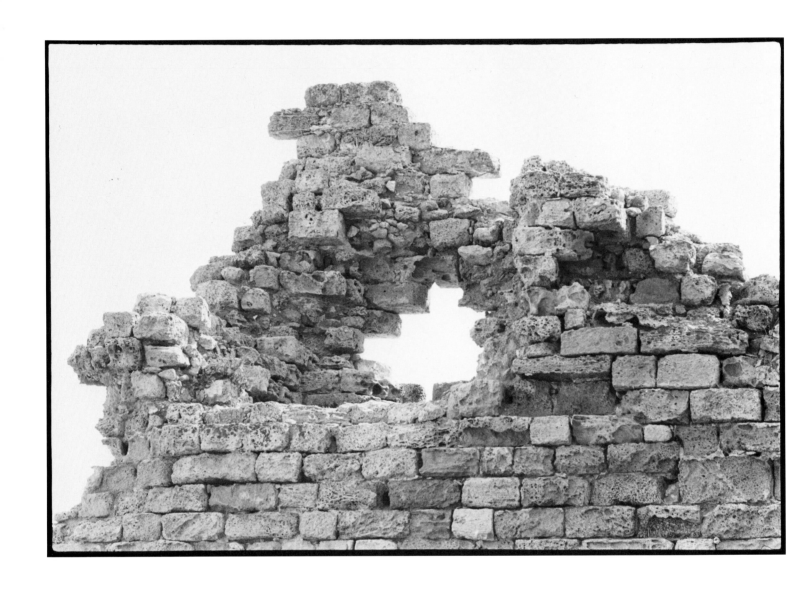

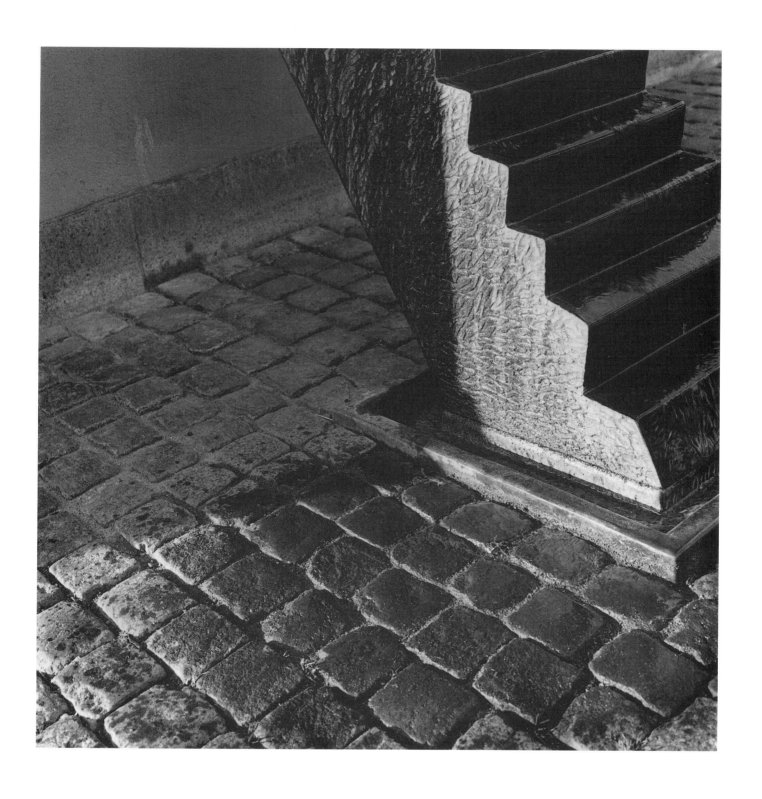

Ⅱ

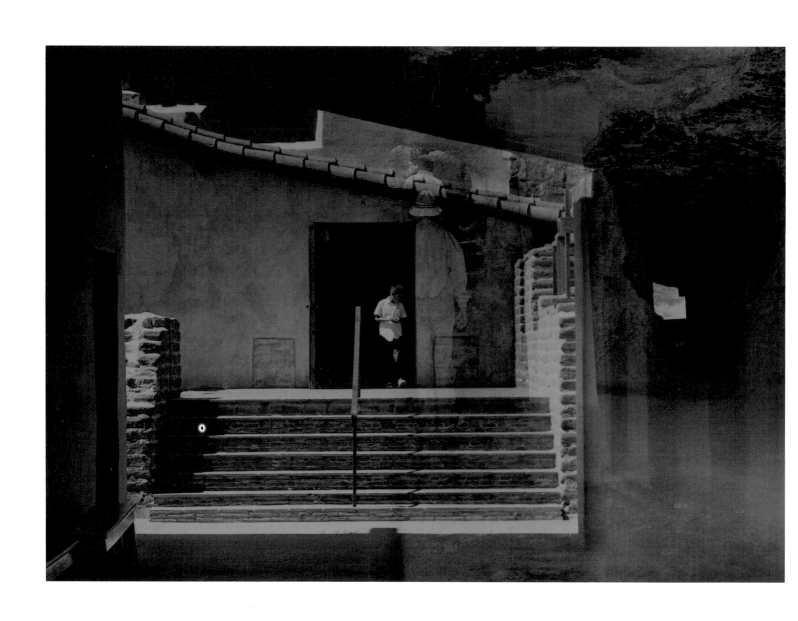

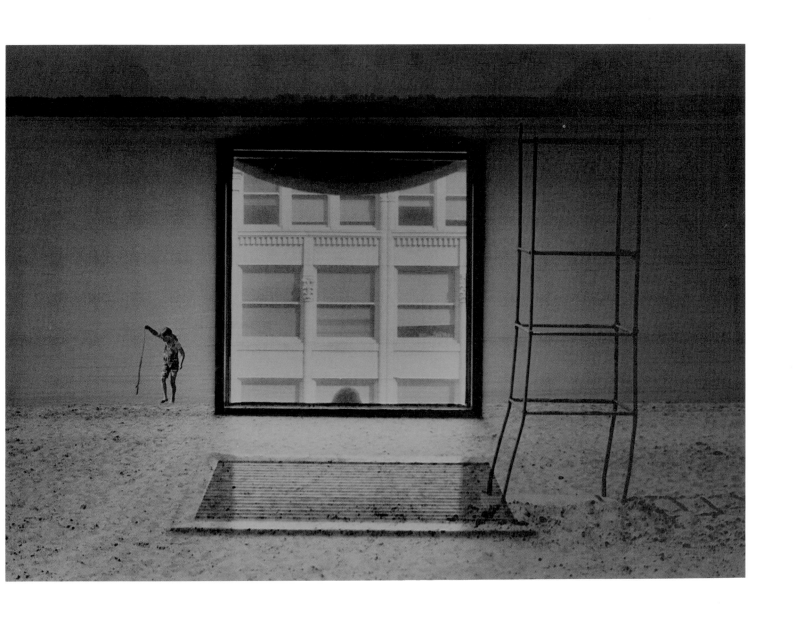

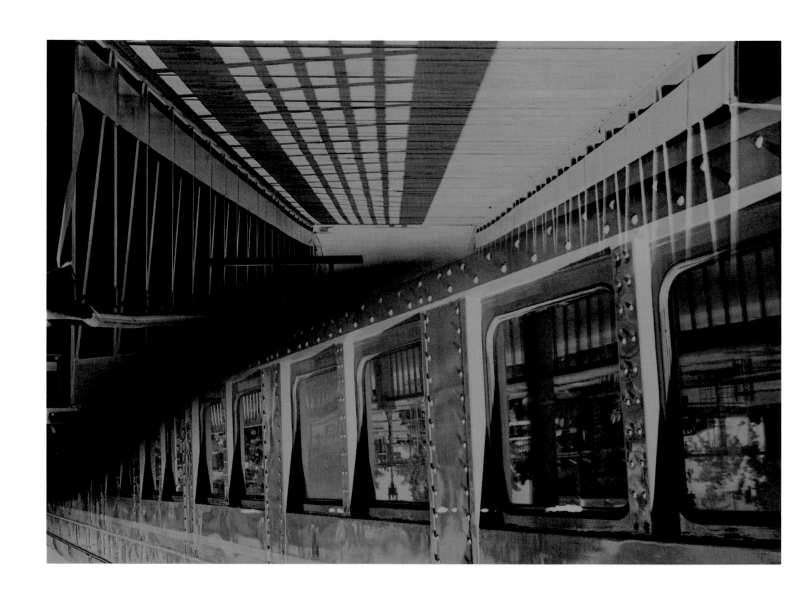

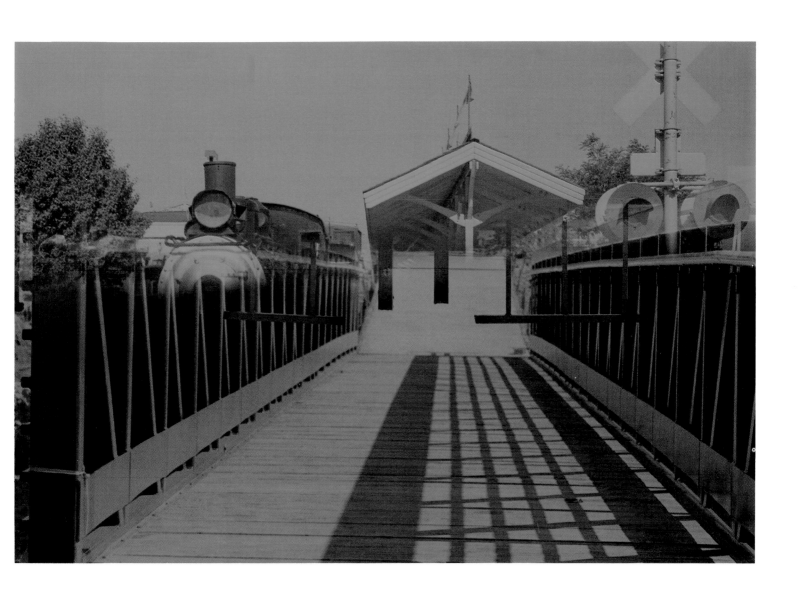

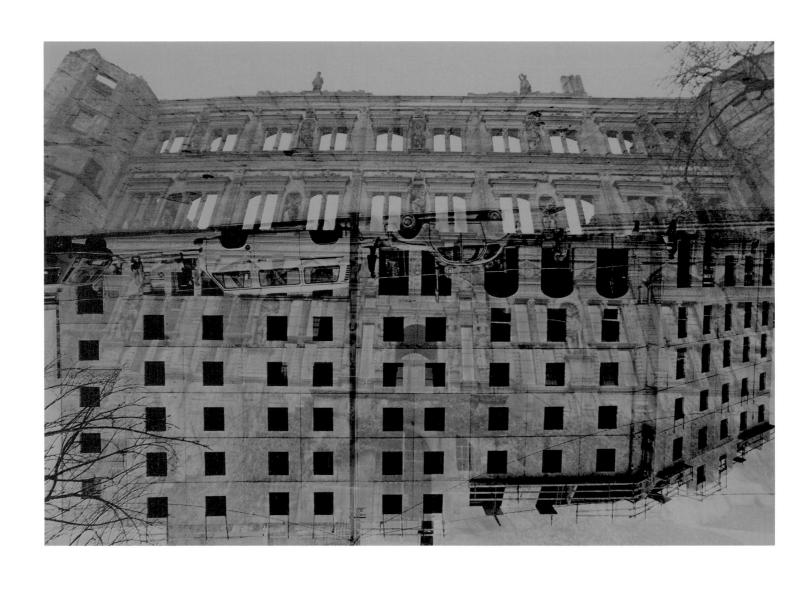

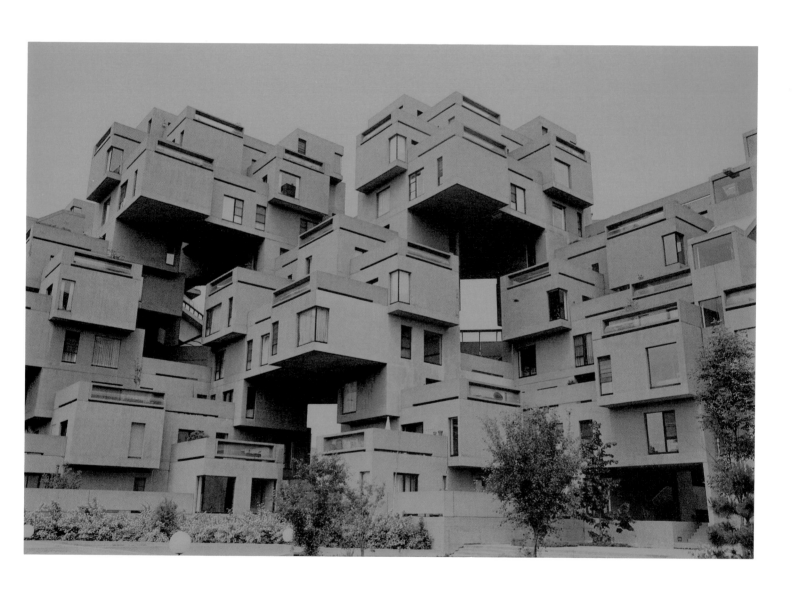

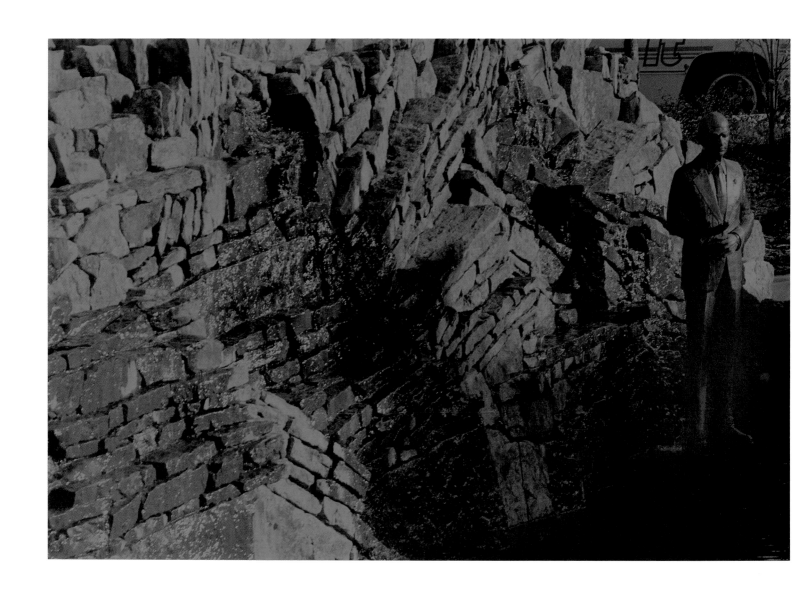

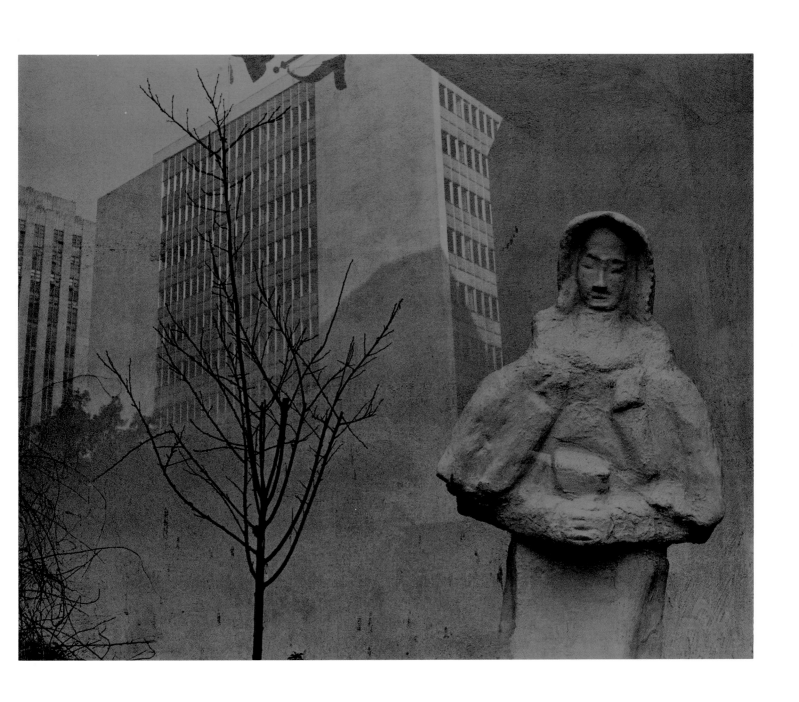

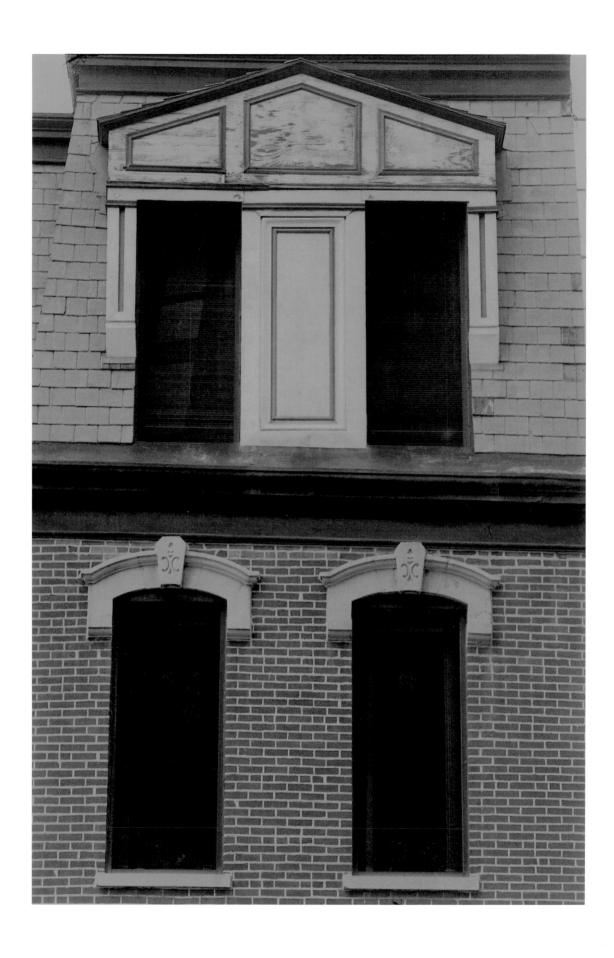

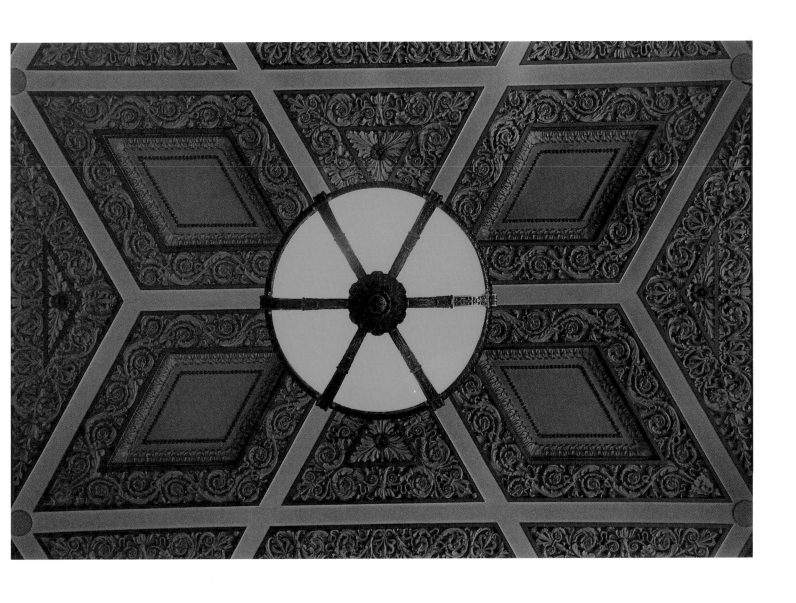

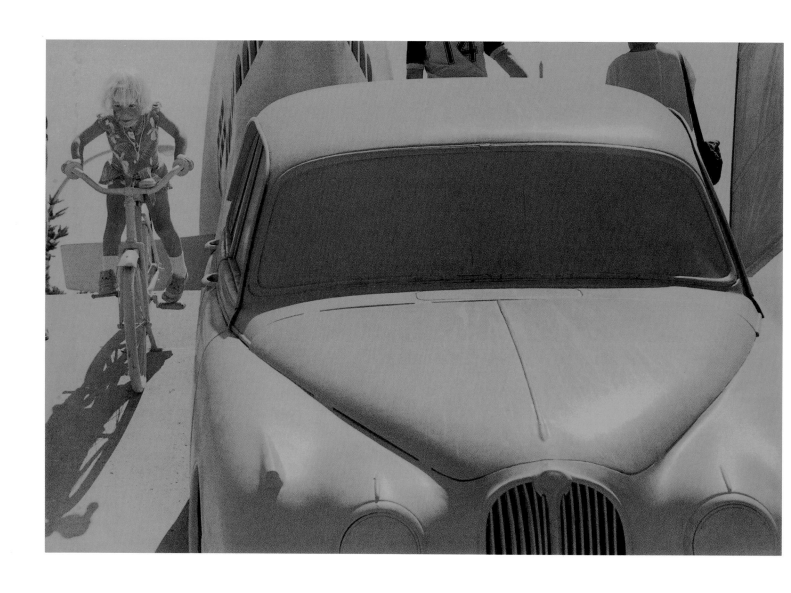

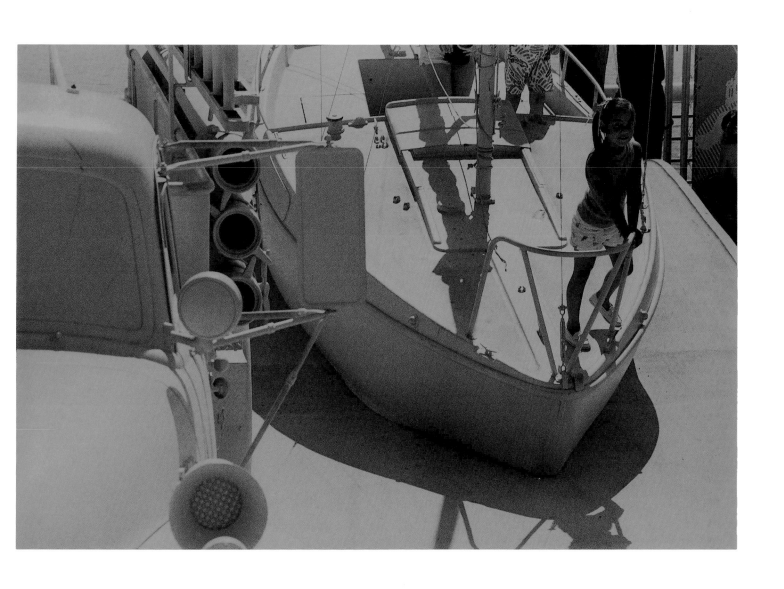

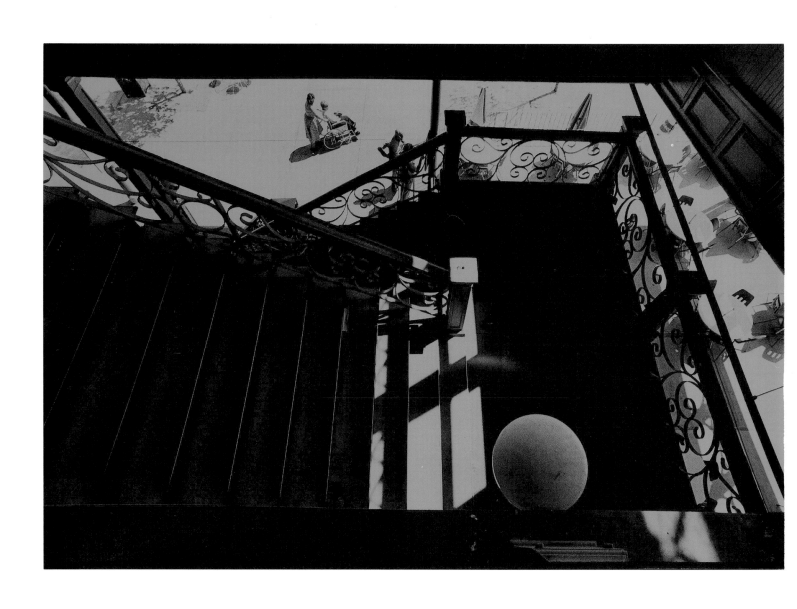

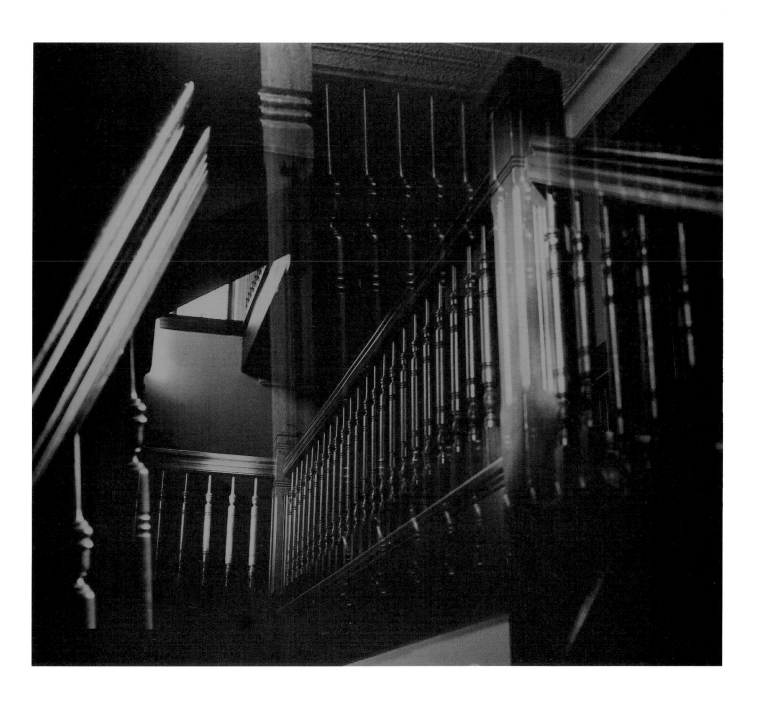

III

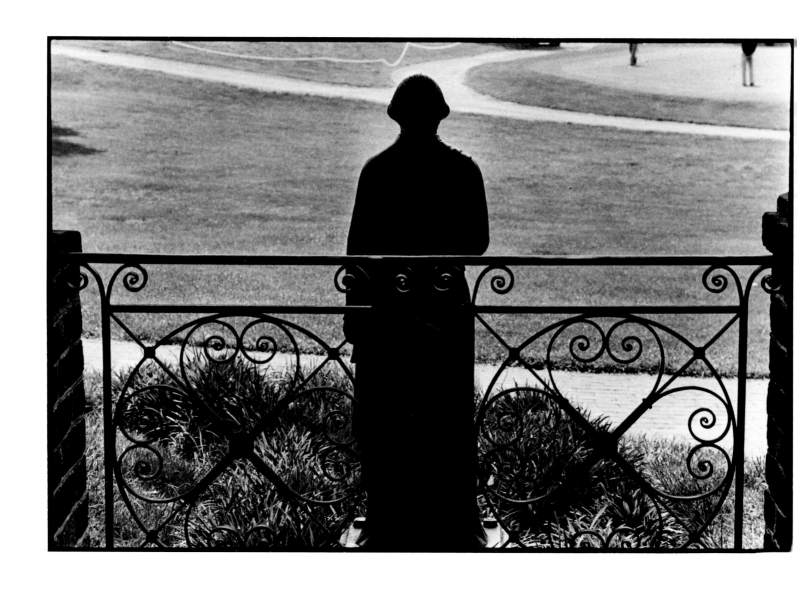

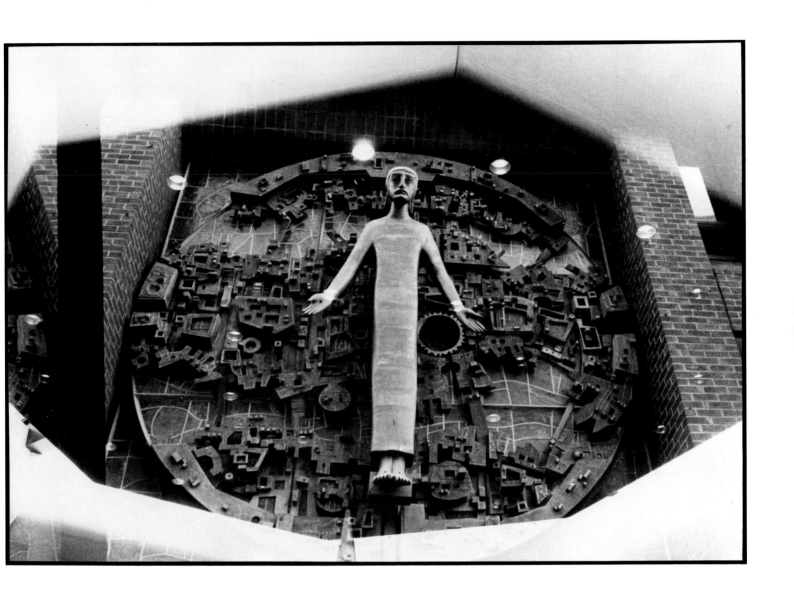

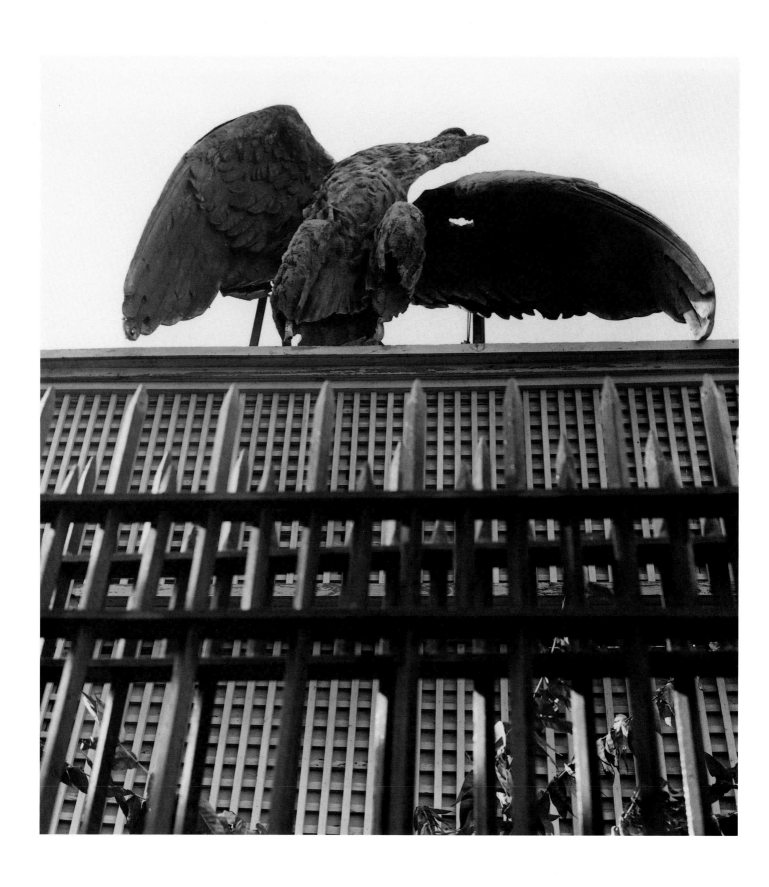

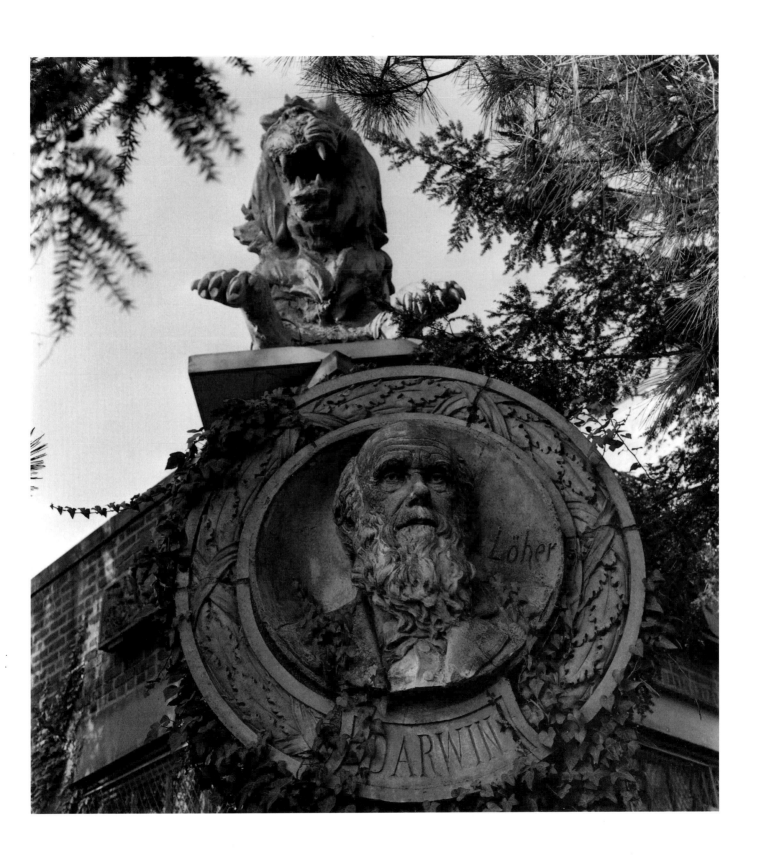

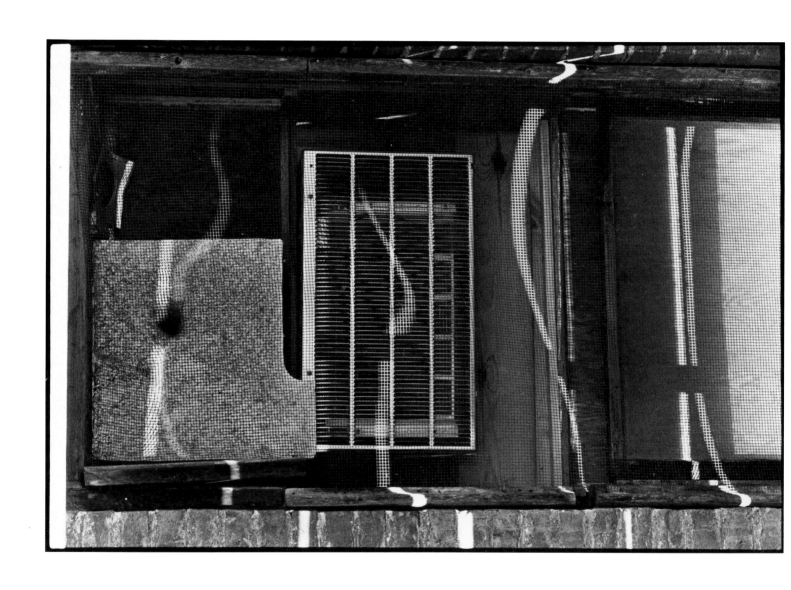

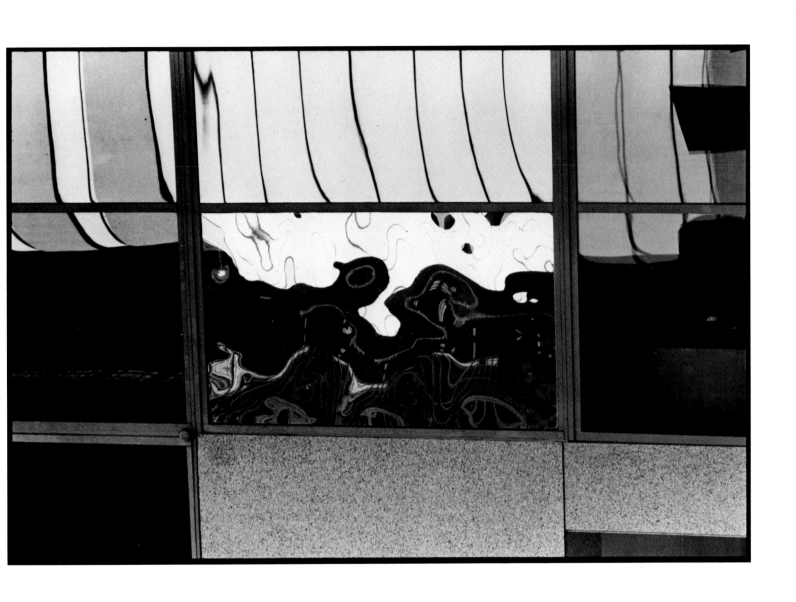

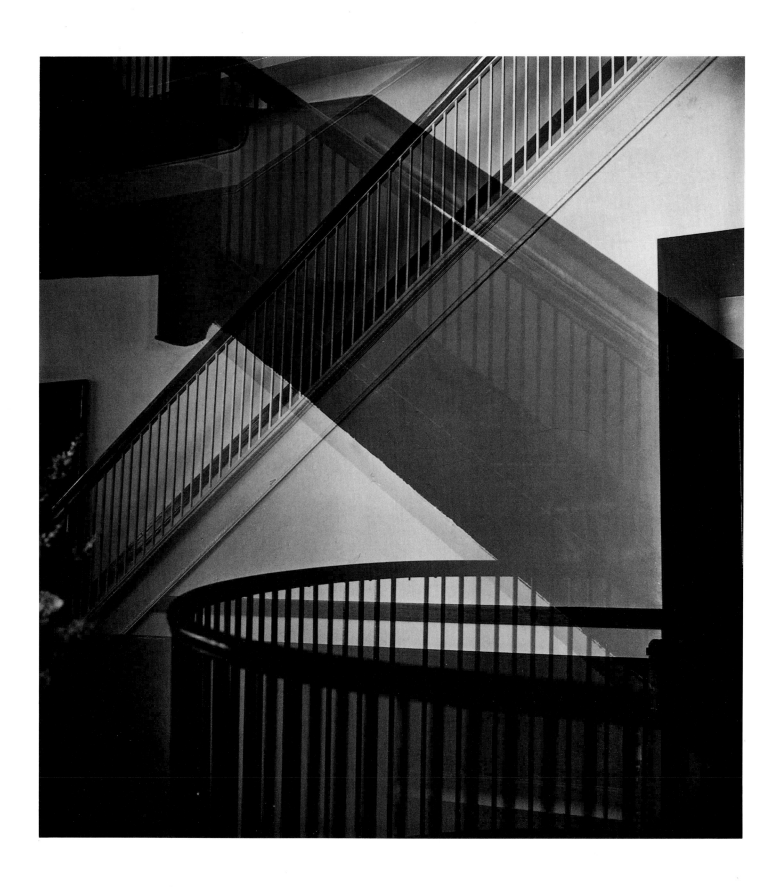

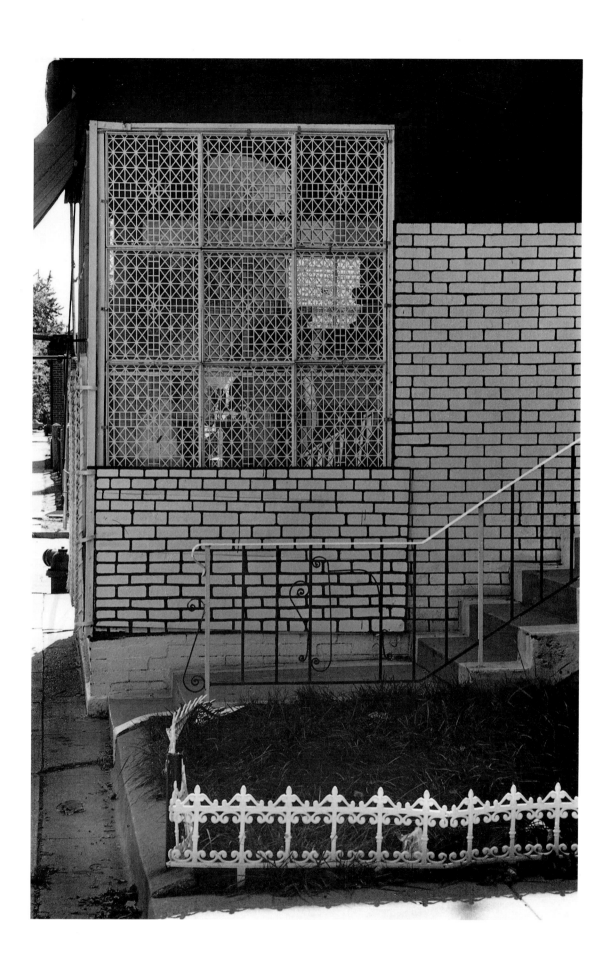

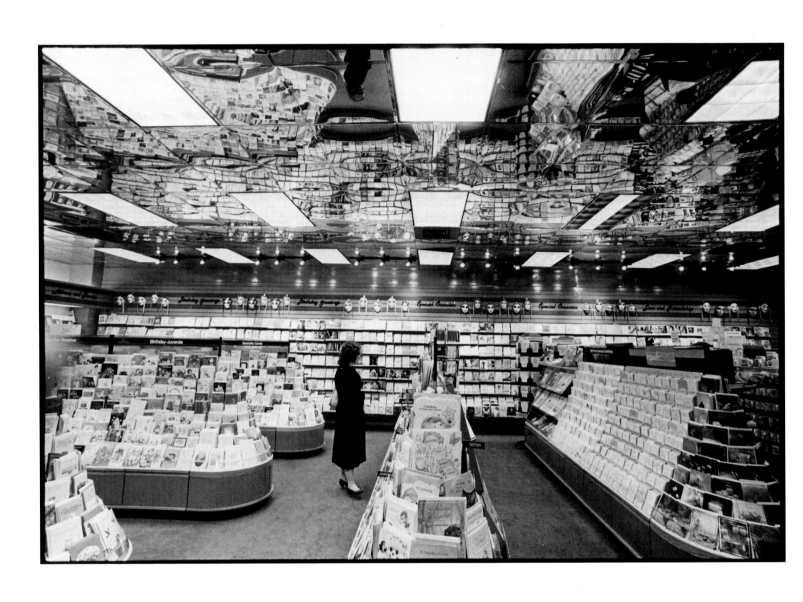

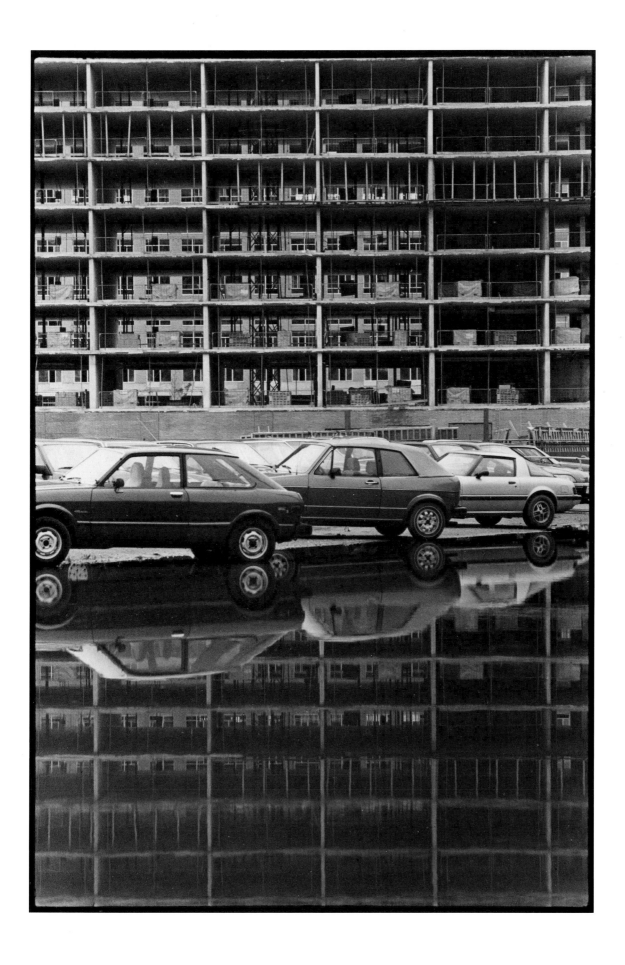

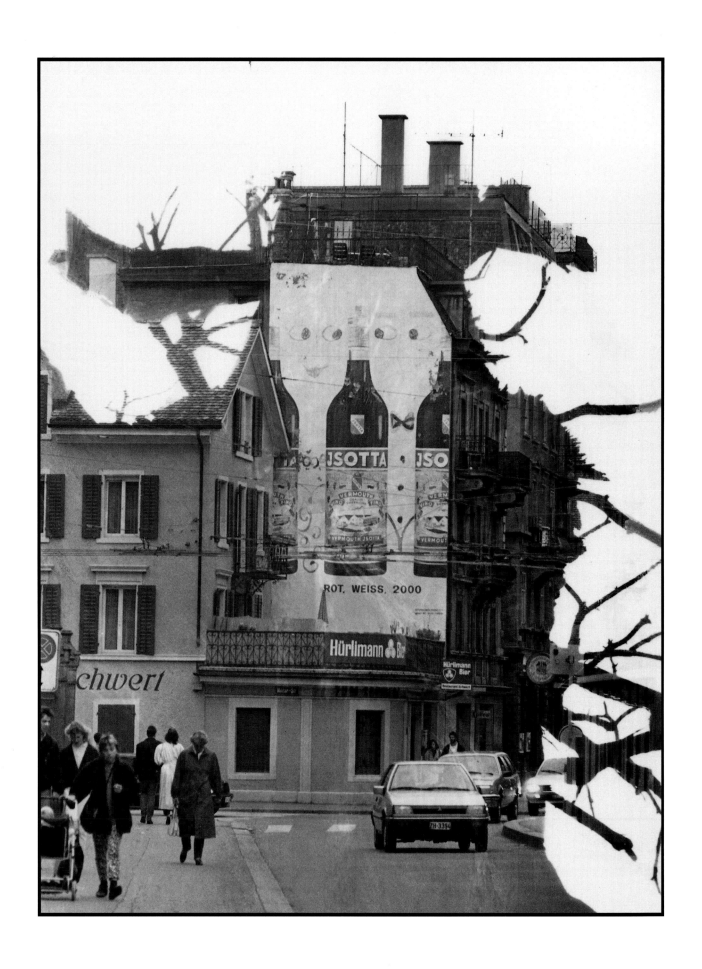

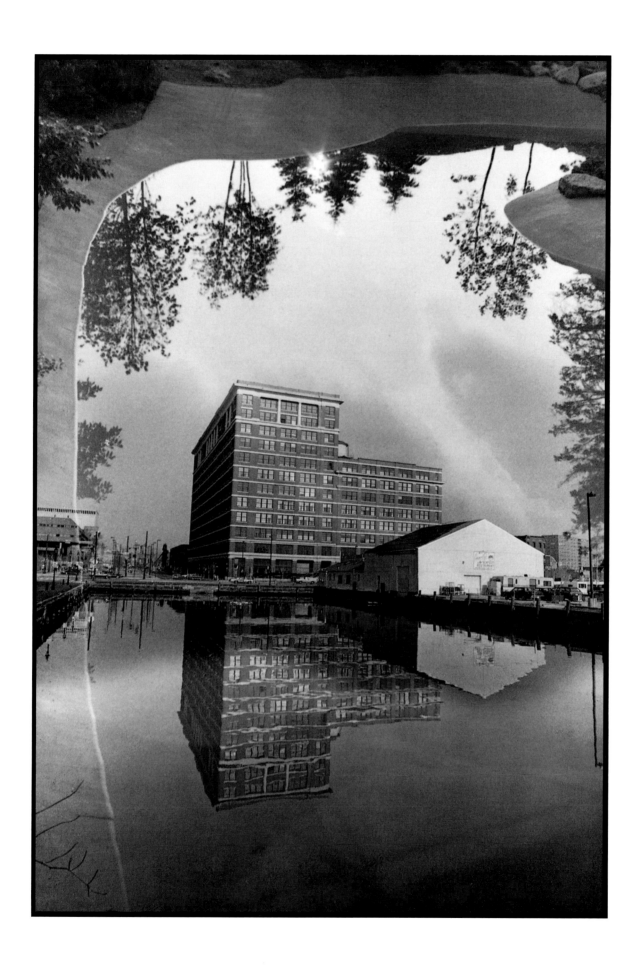

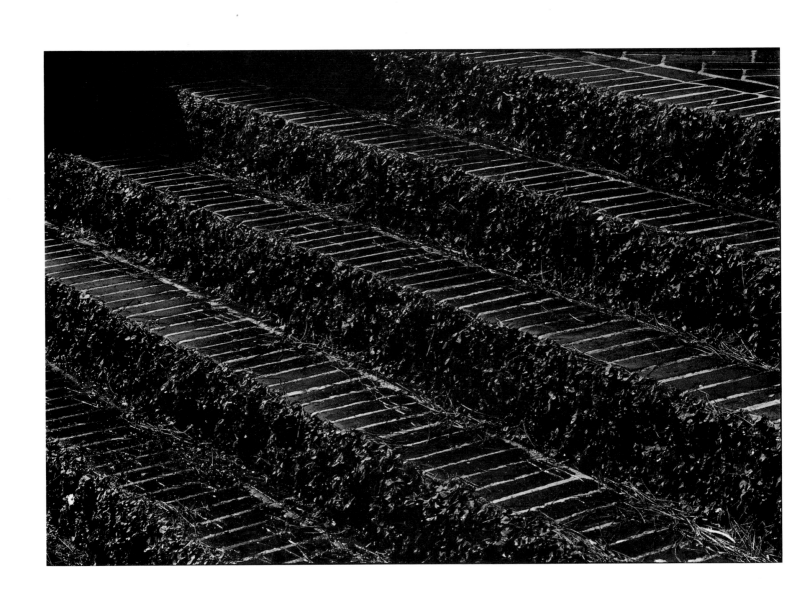

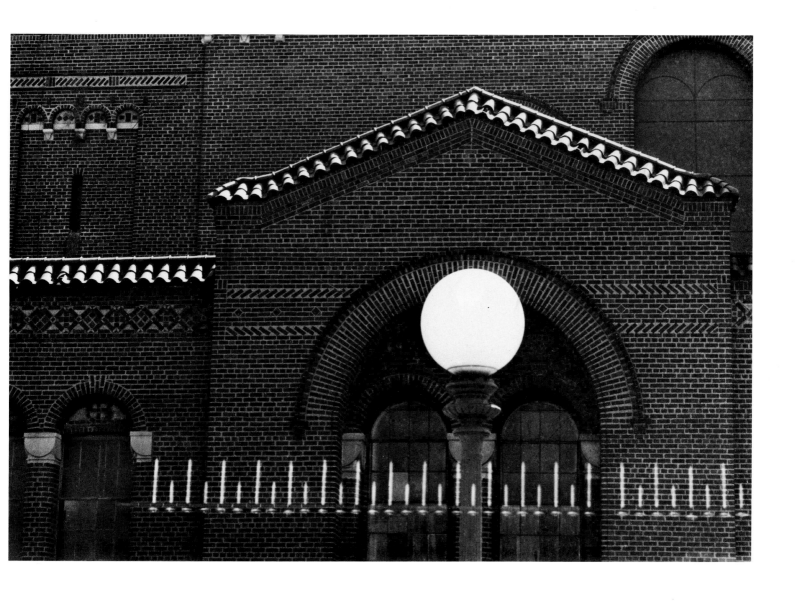

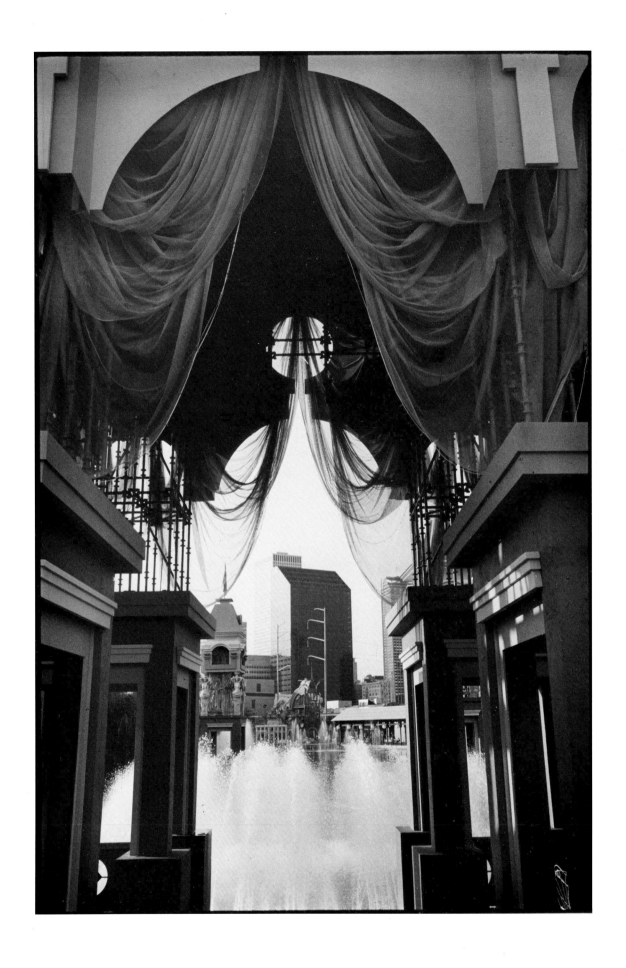

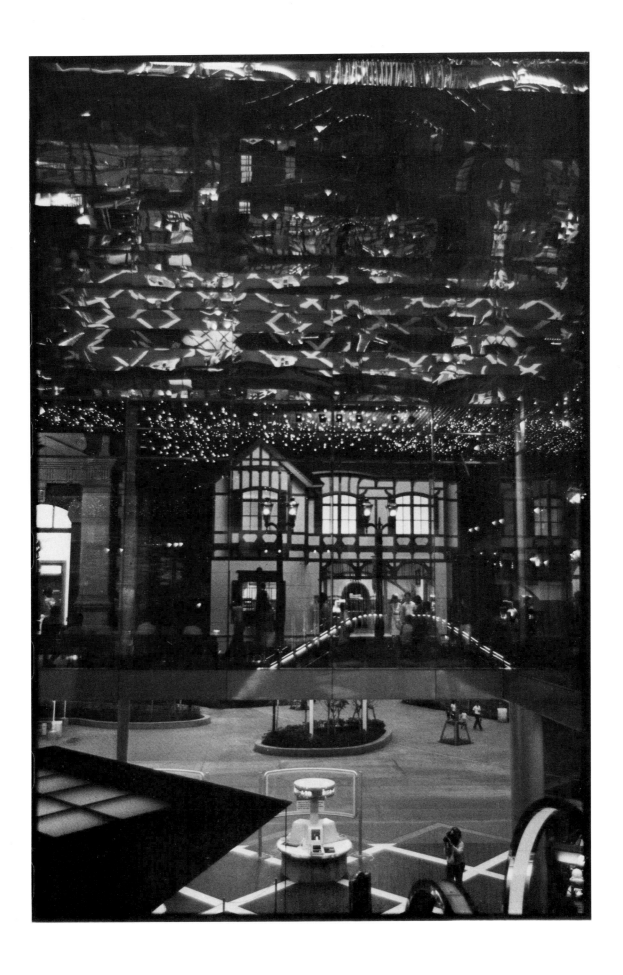

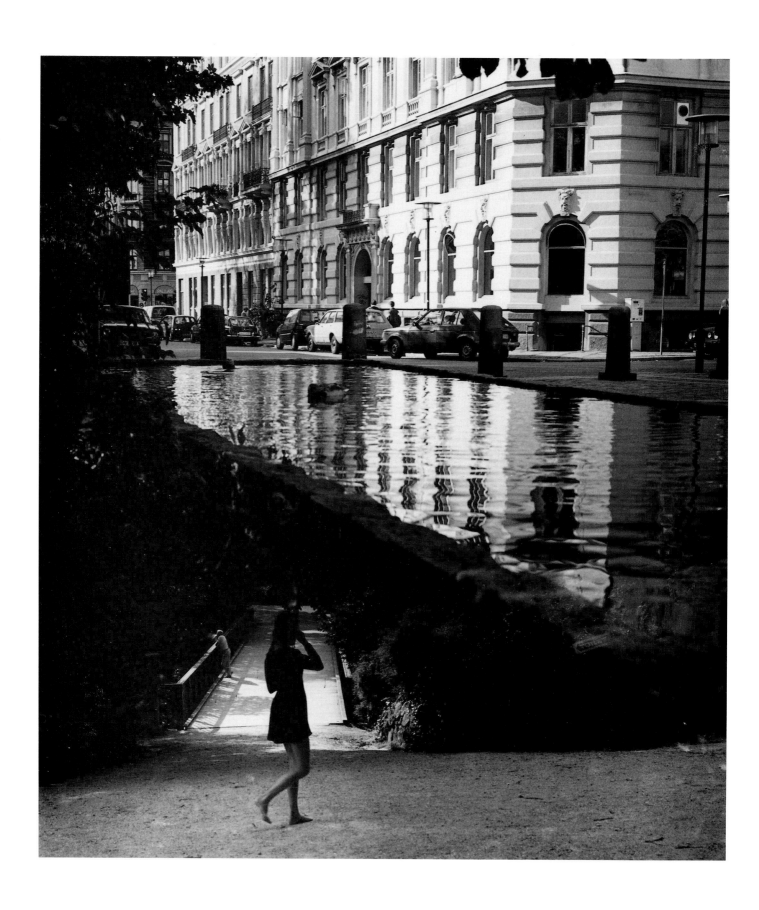

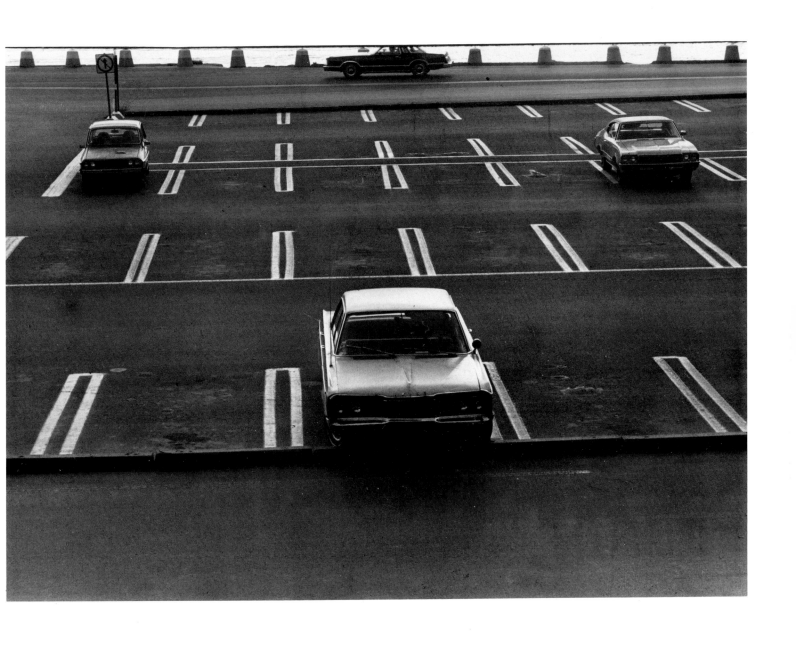

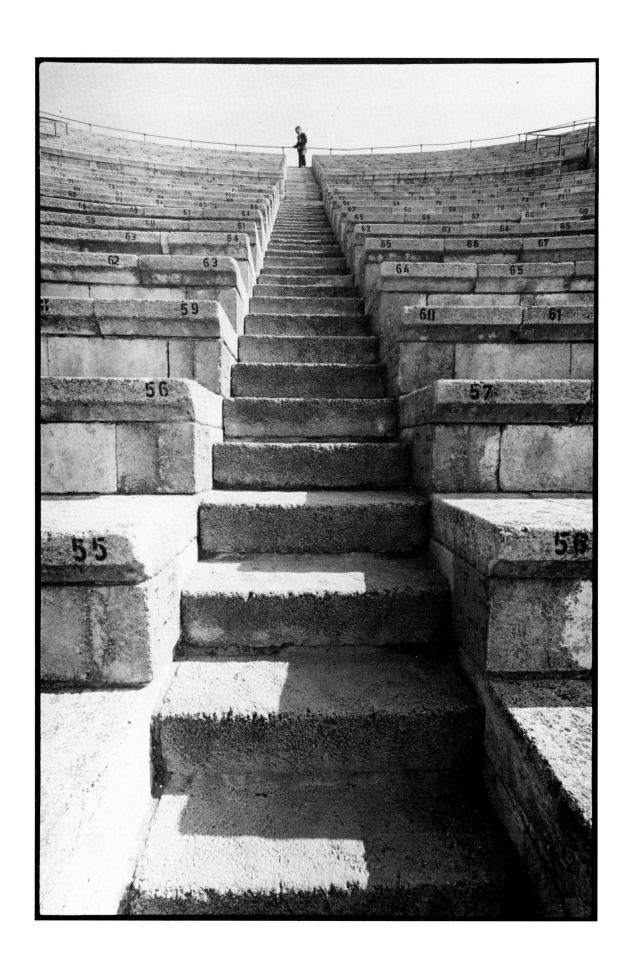

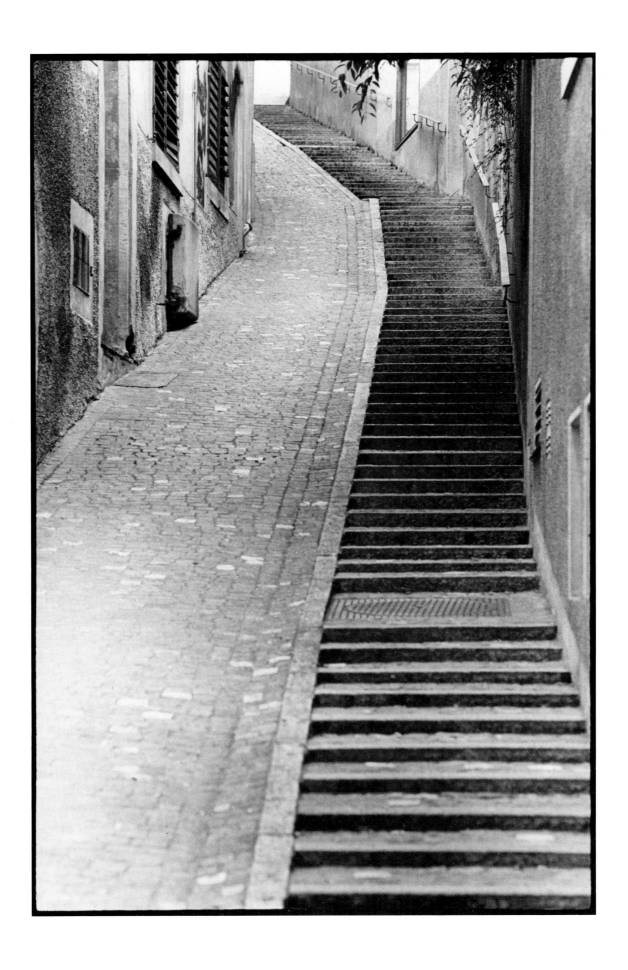

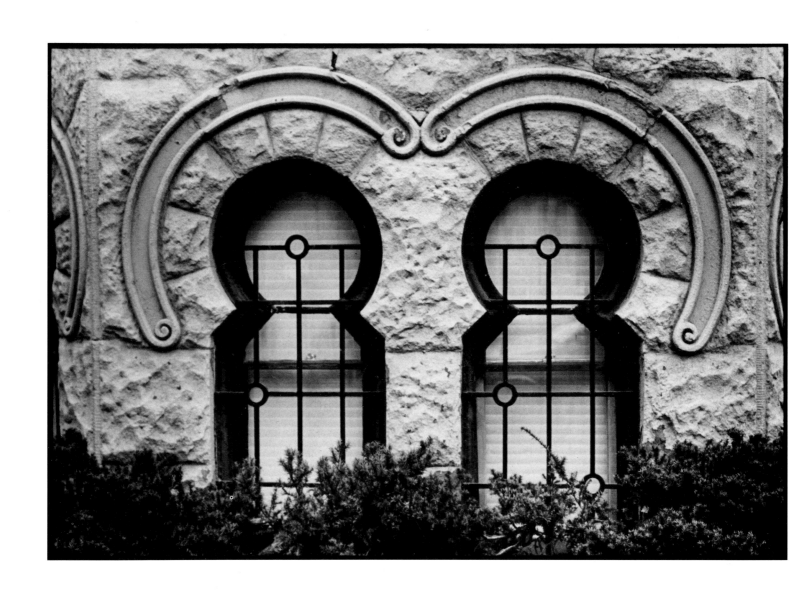

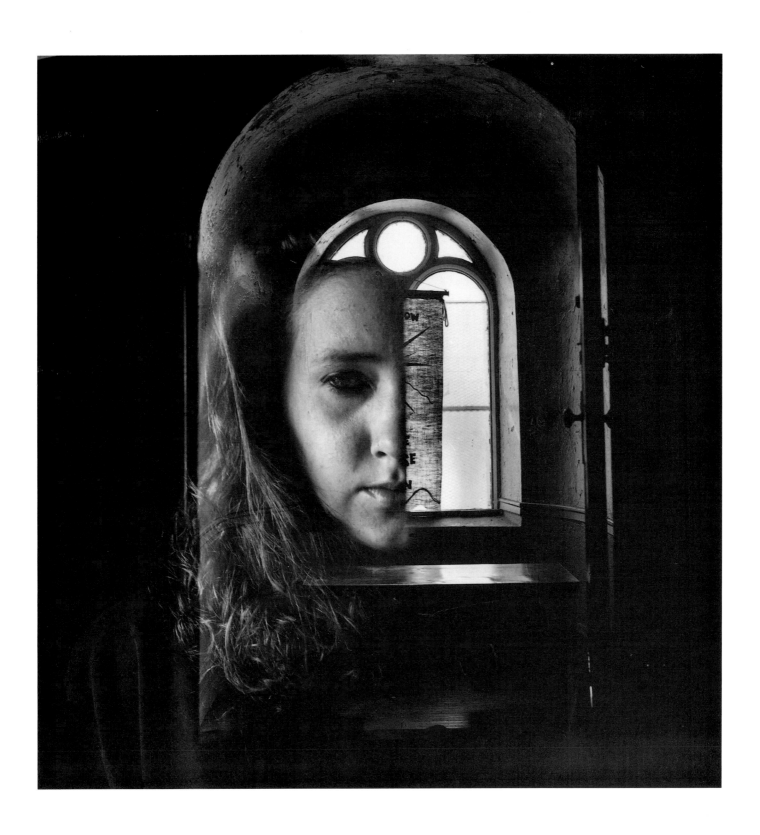

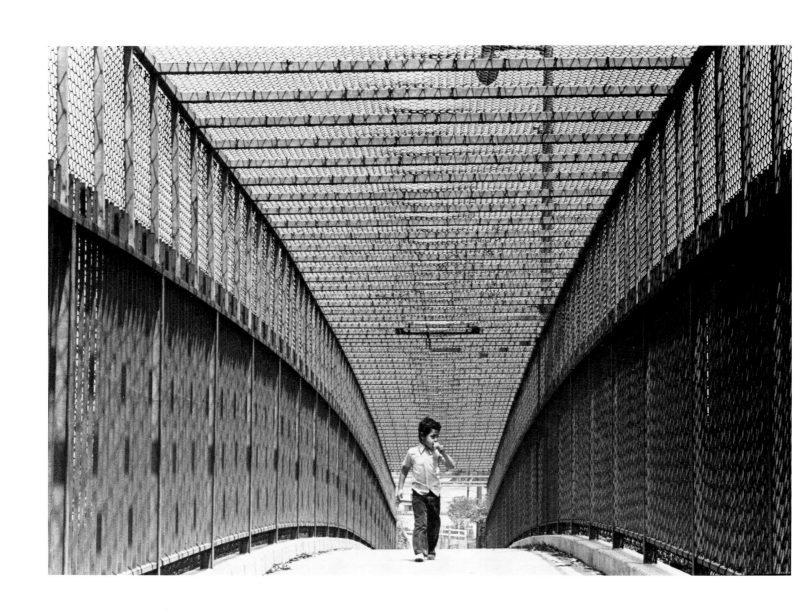

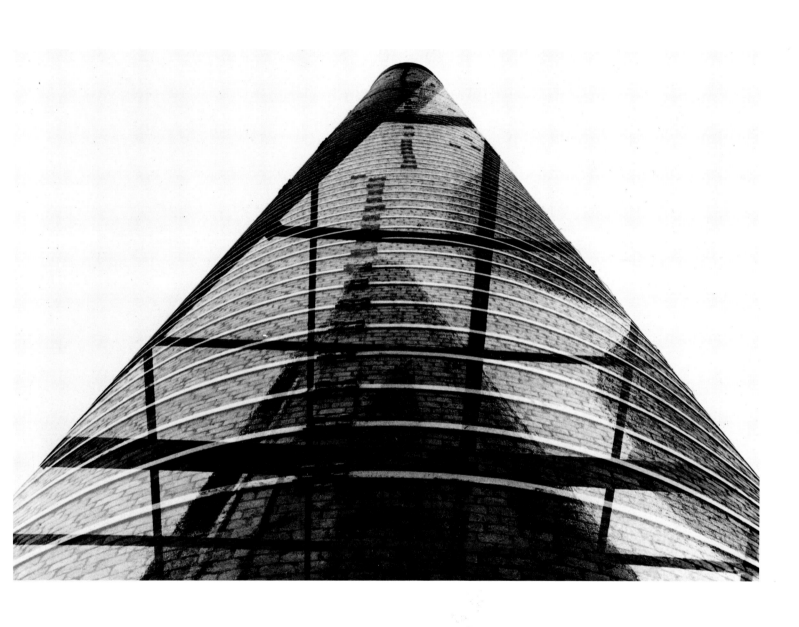

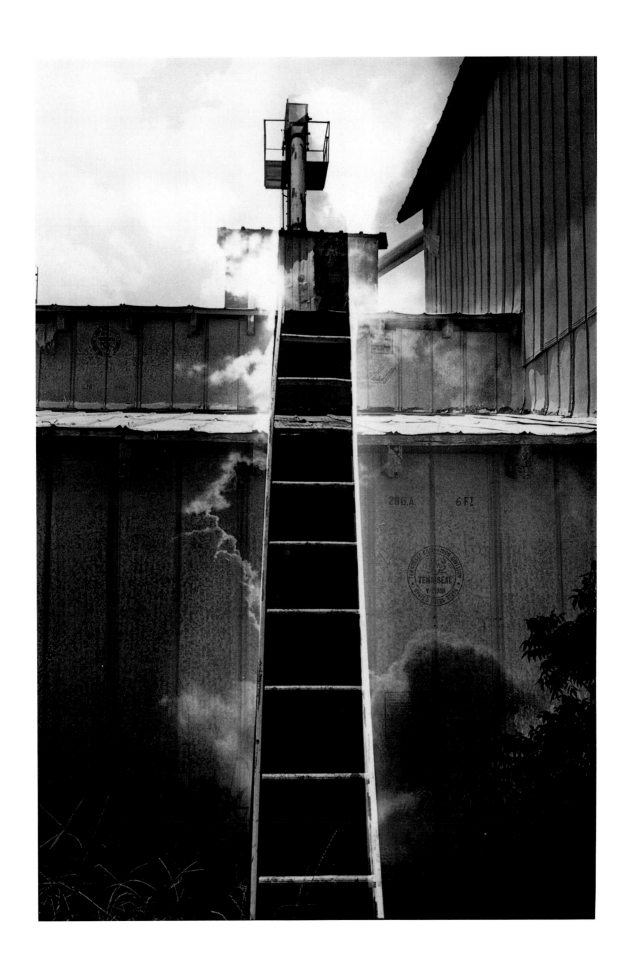

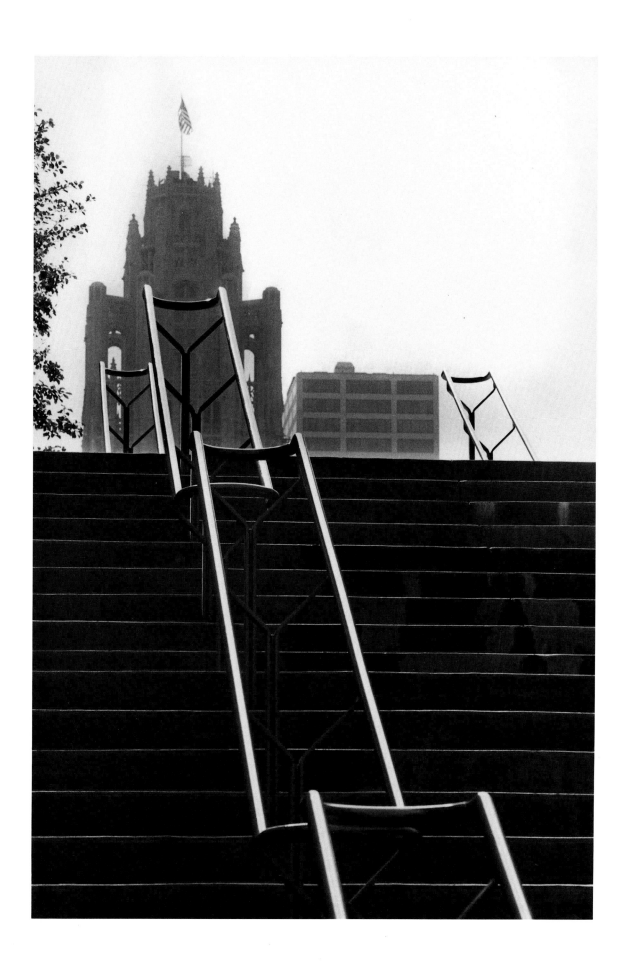

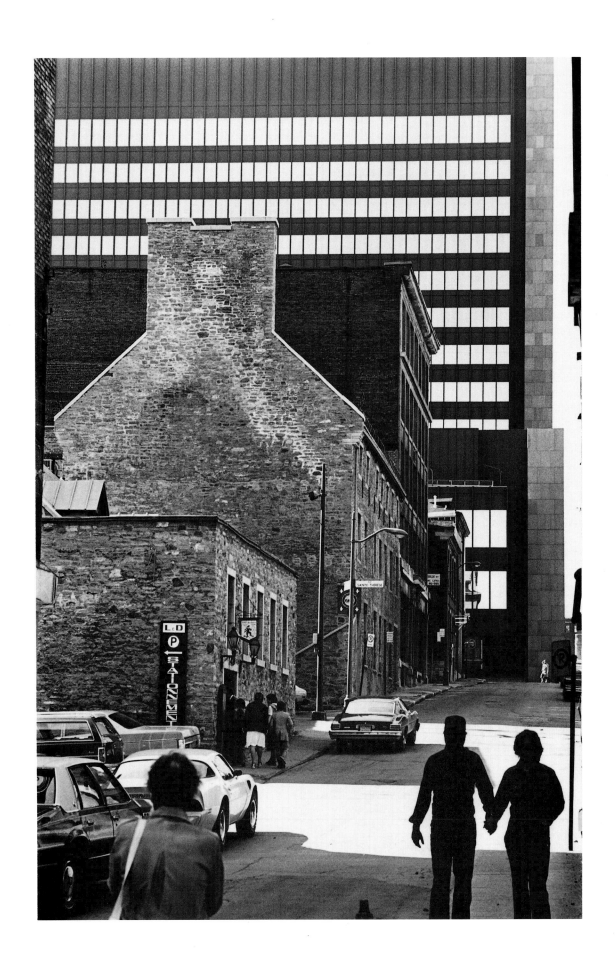

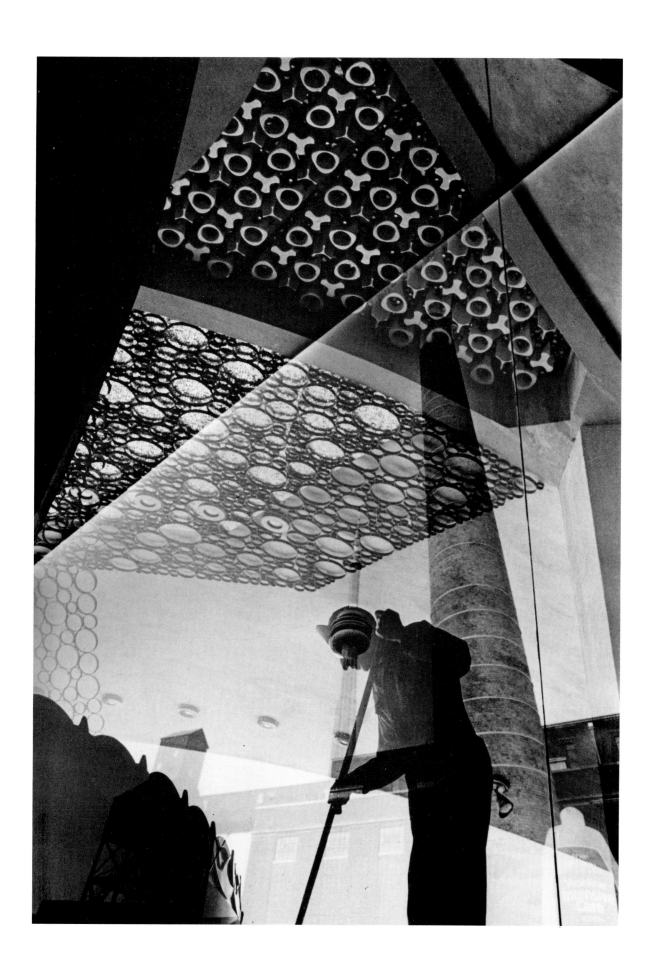

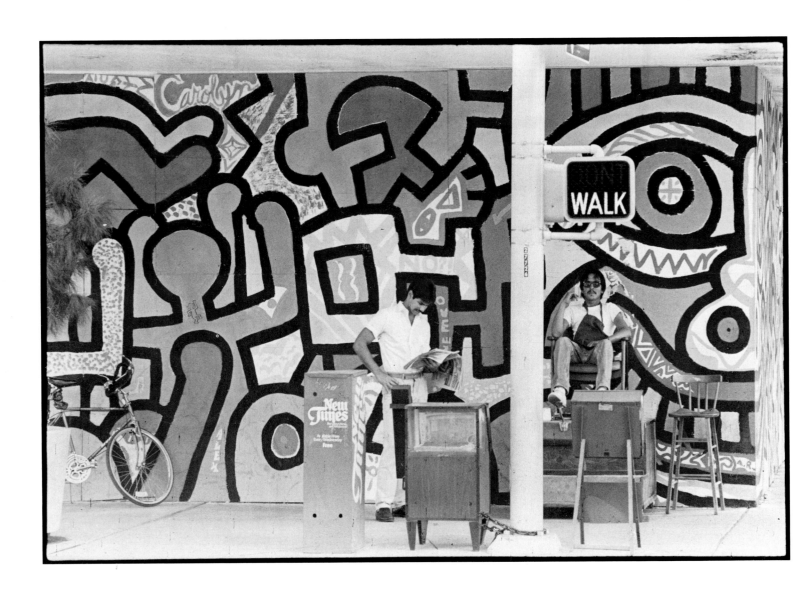

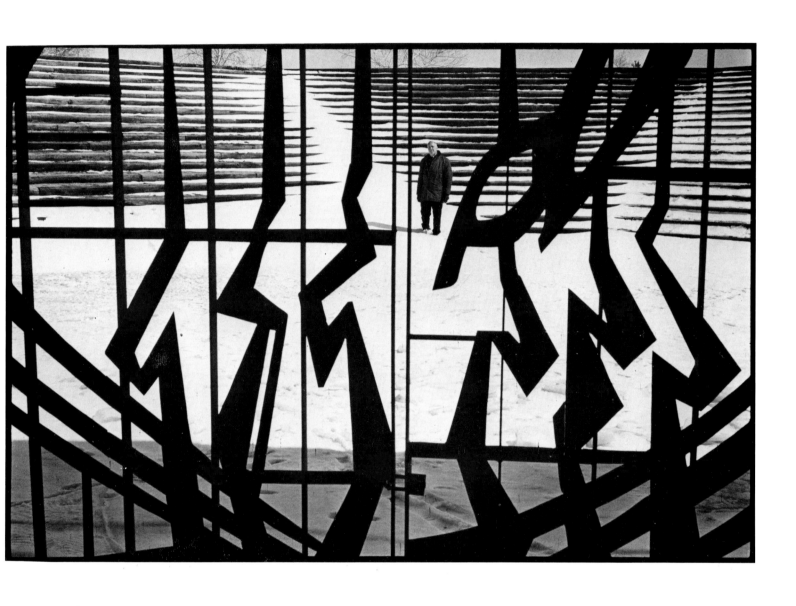

IV

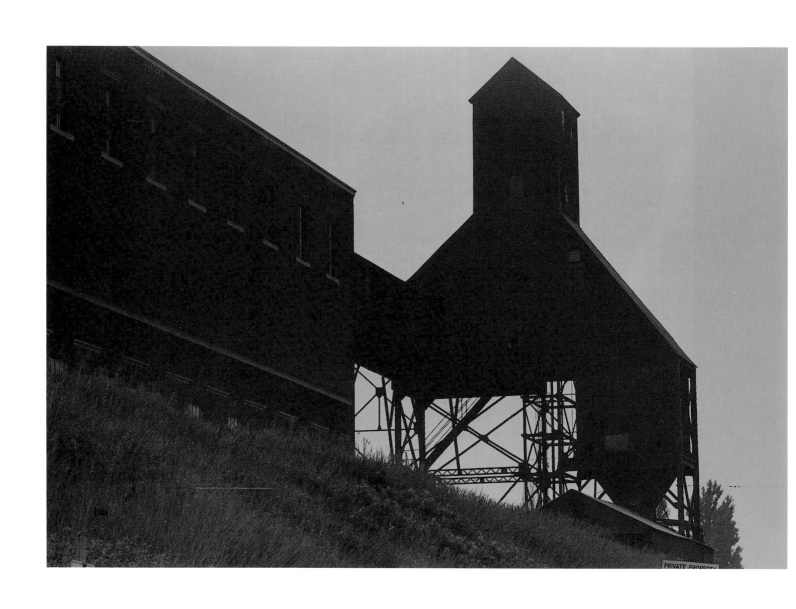

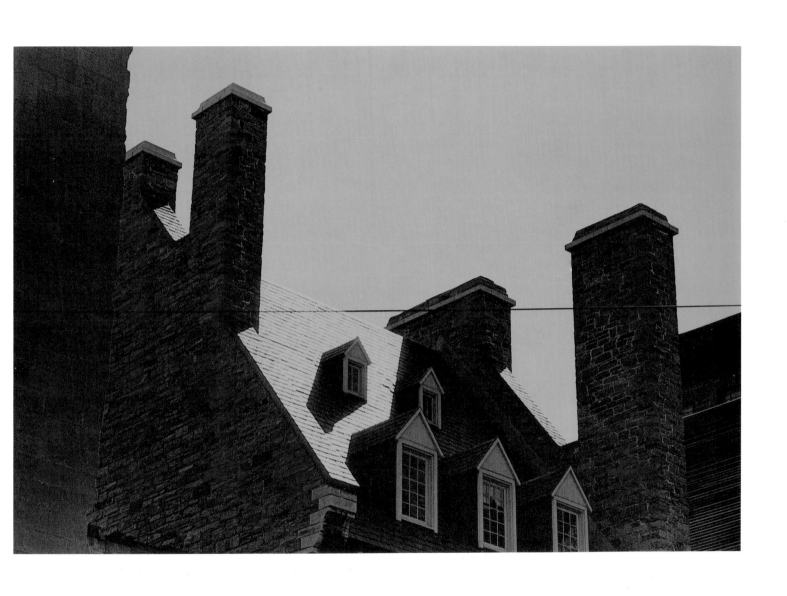

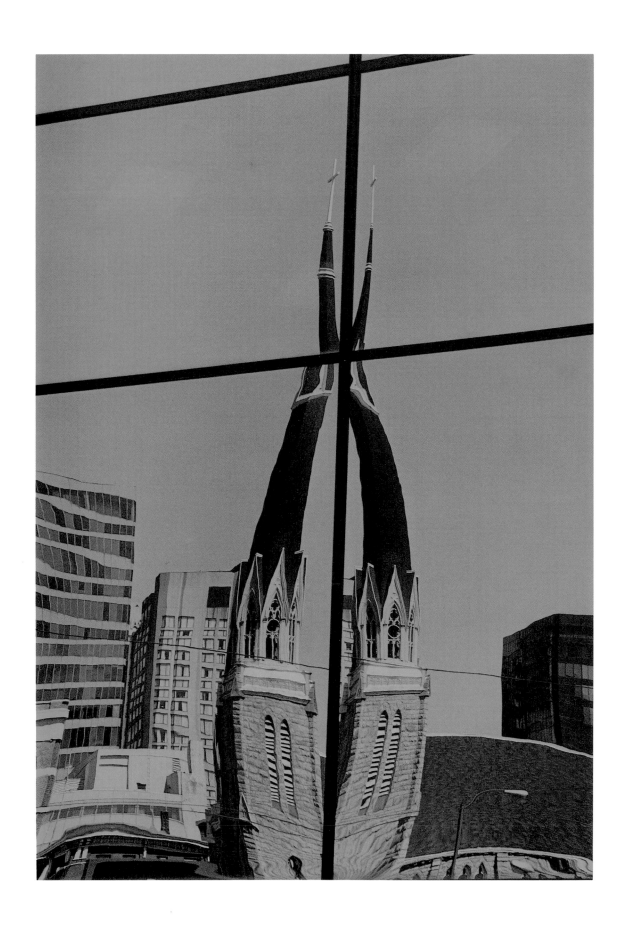

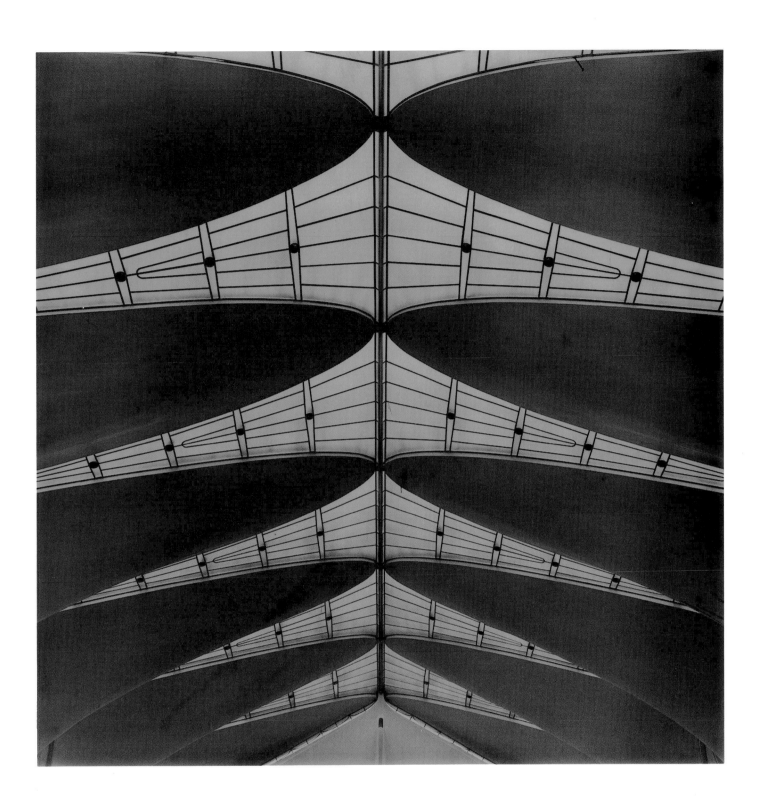

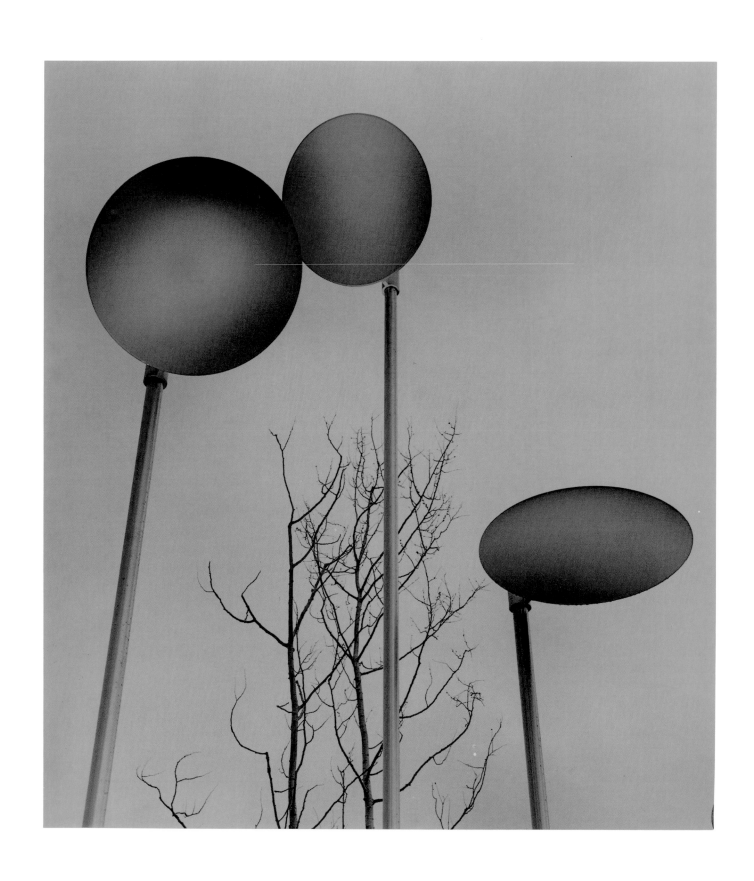

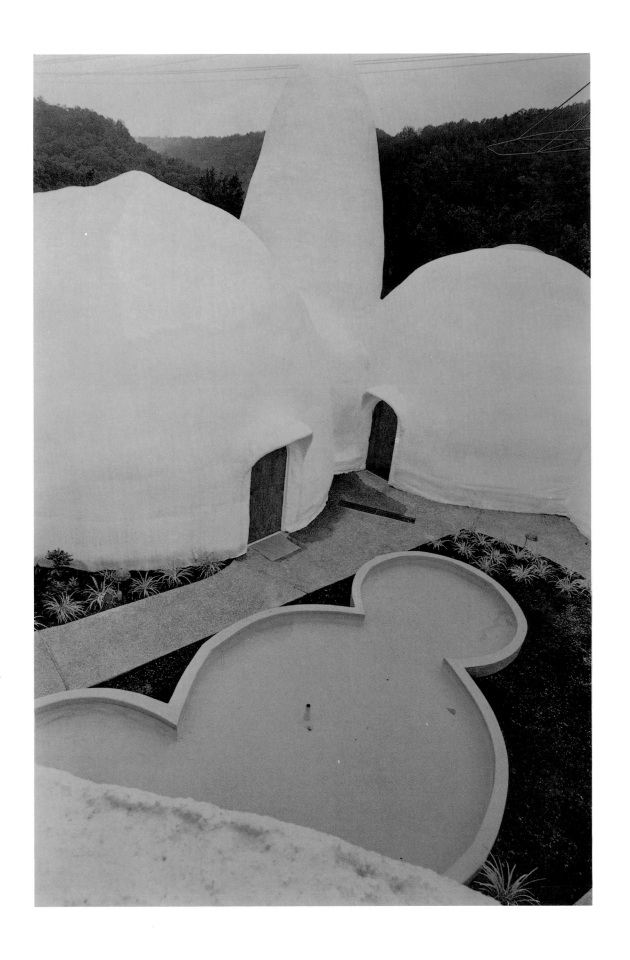

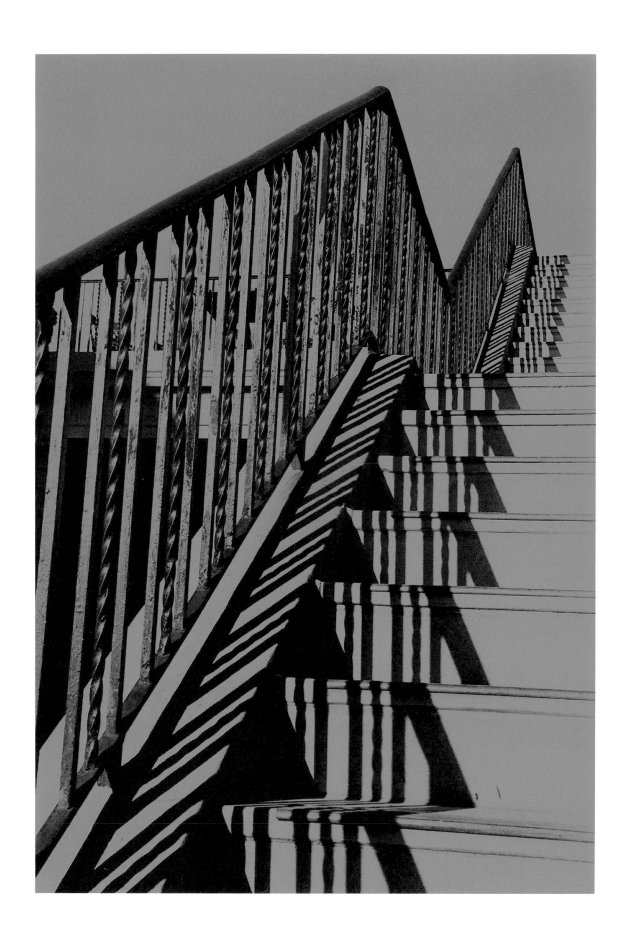

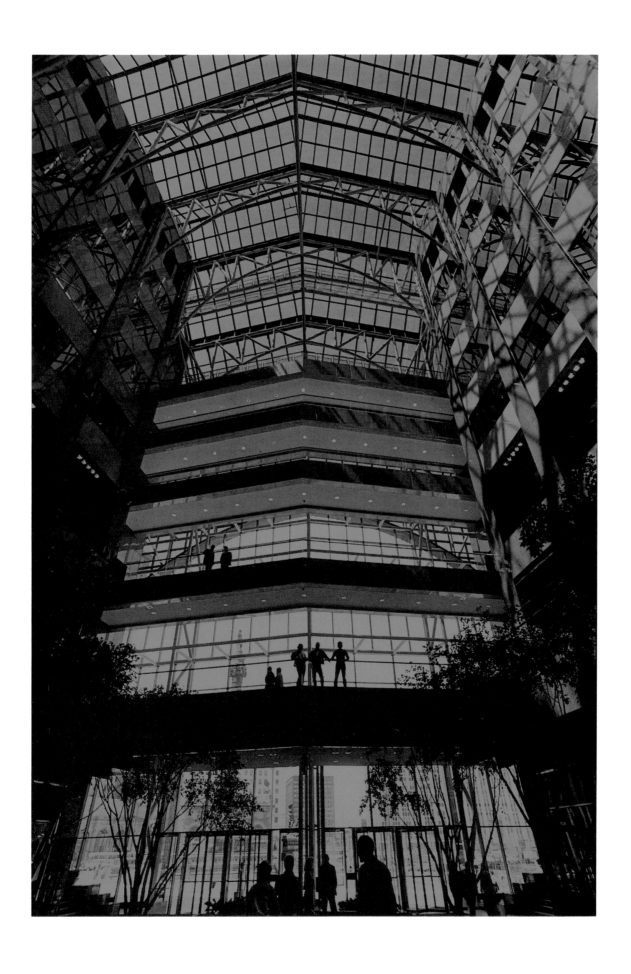

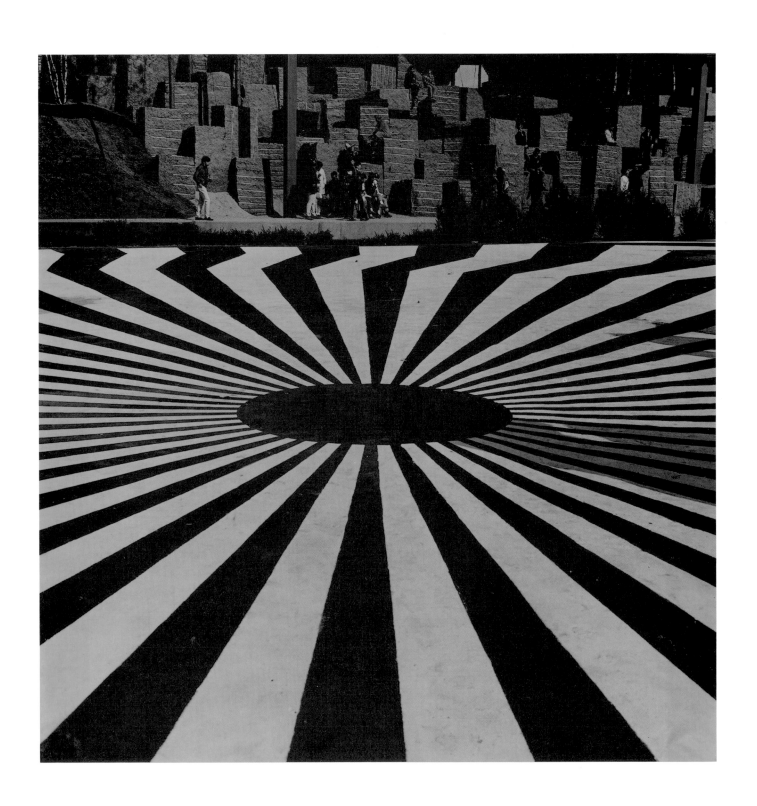

90

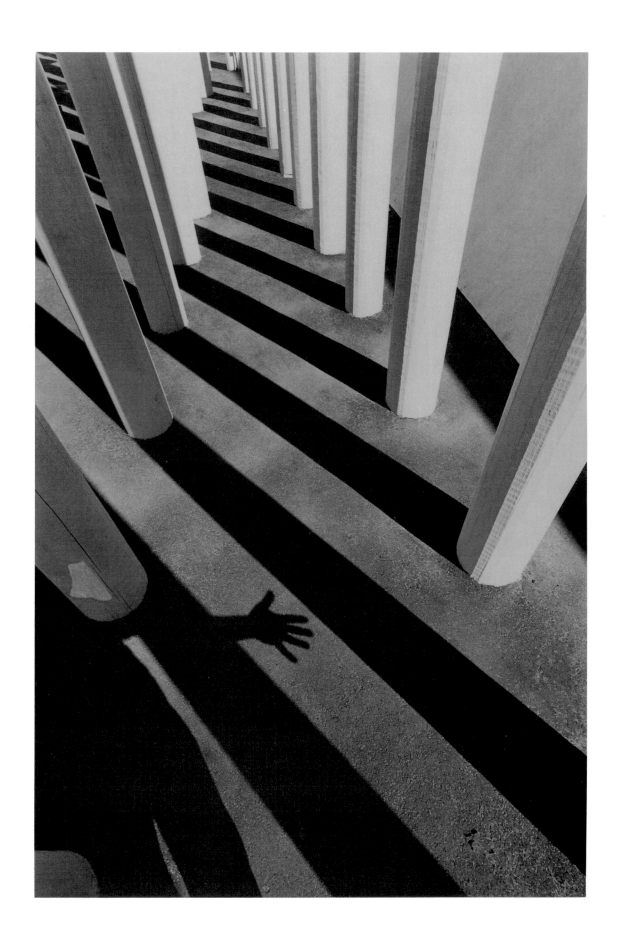

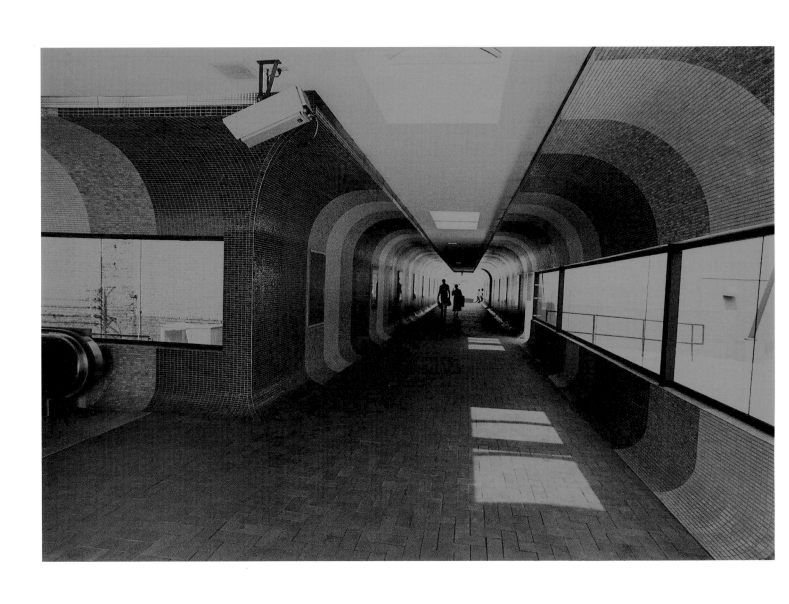

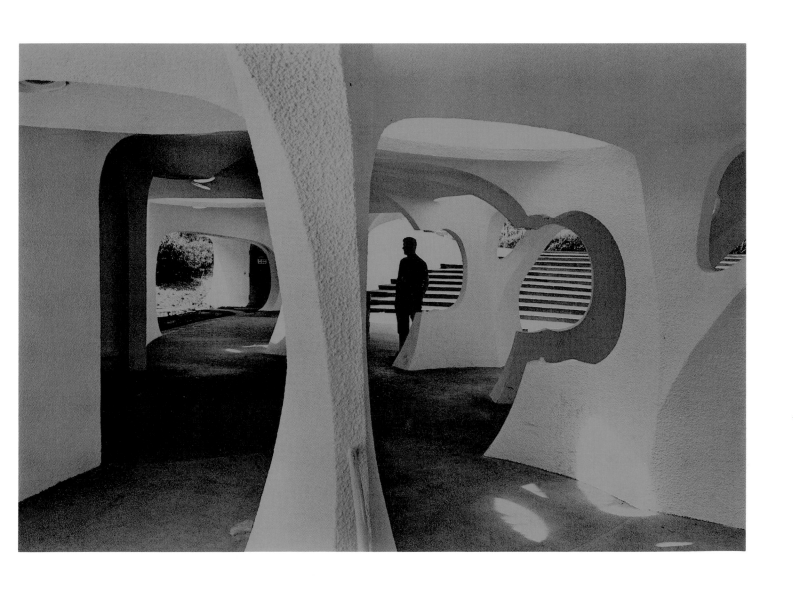

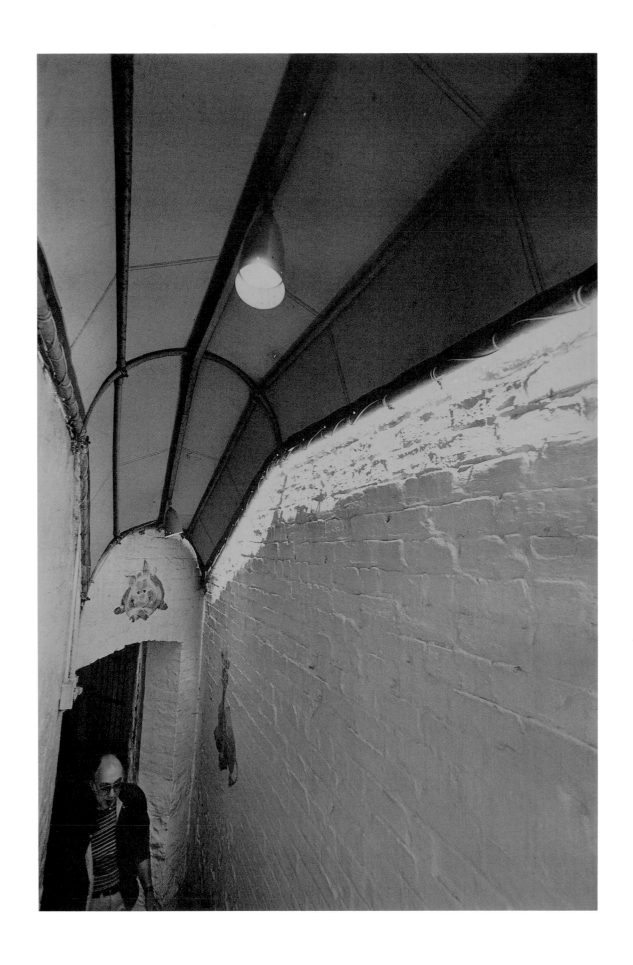

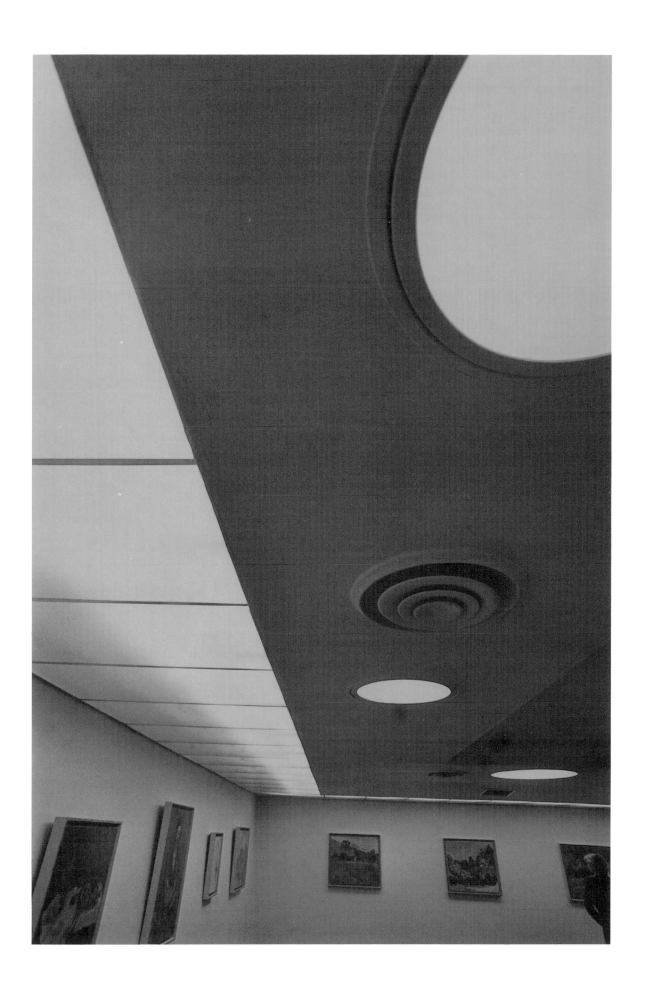

V

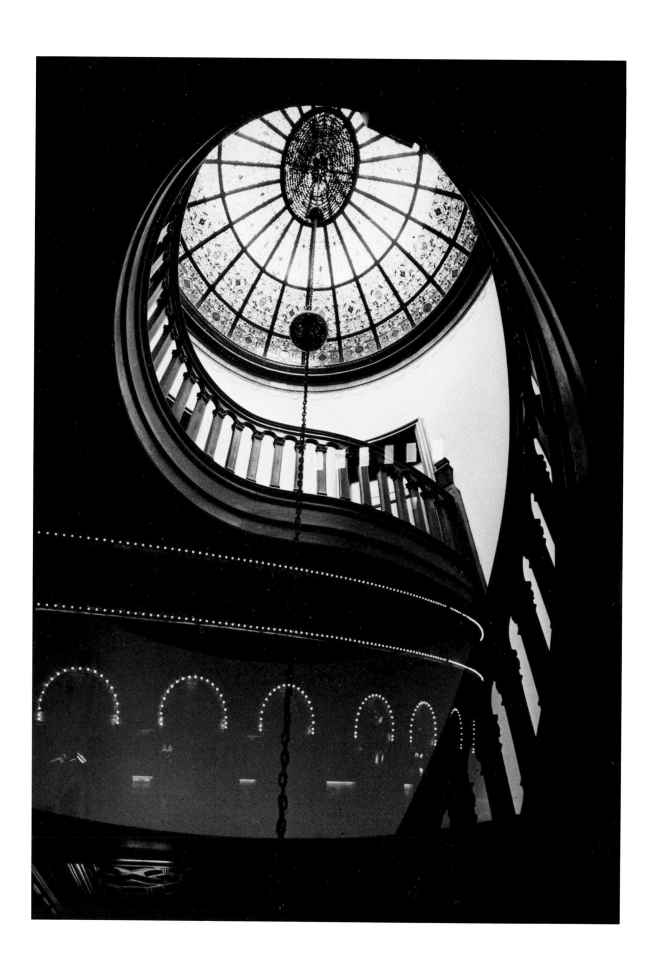

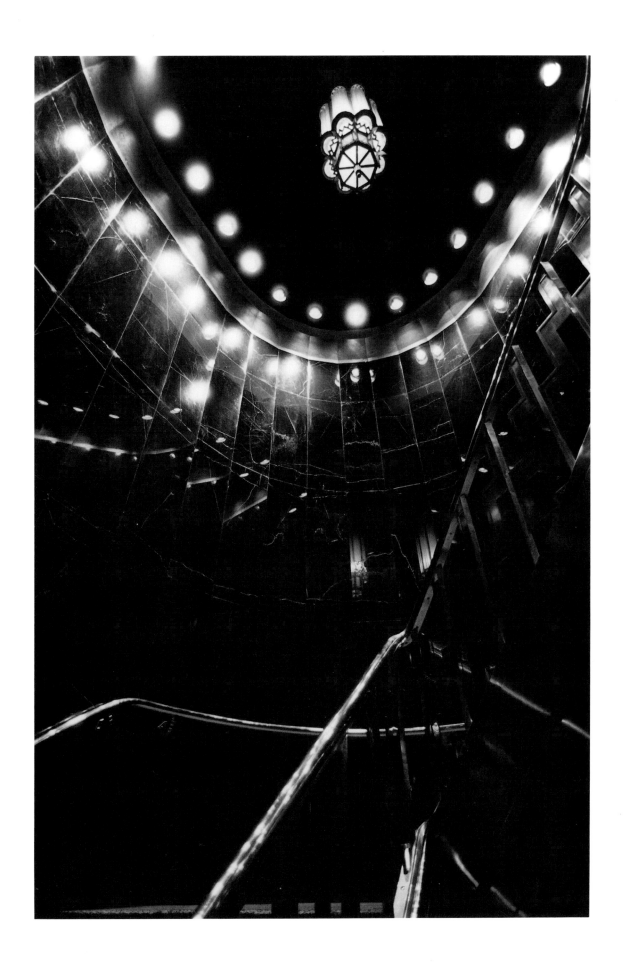

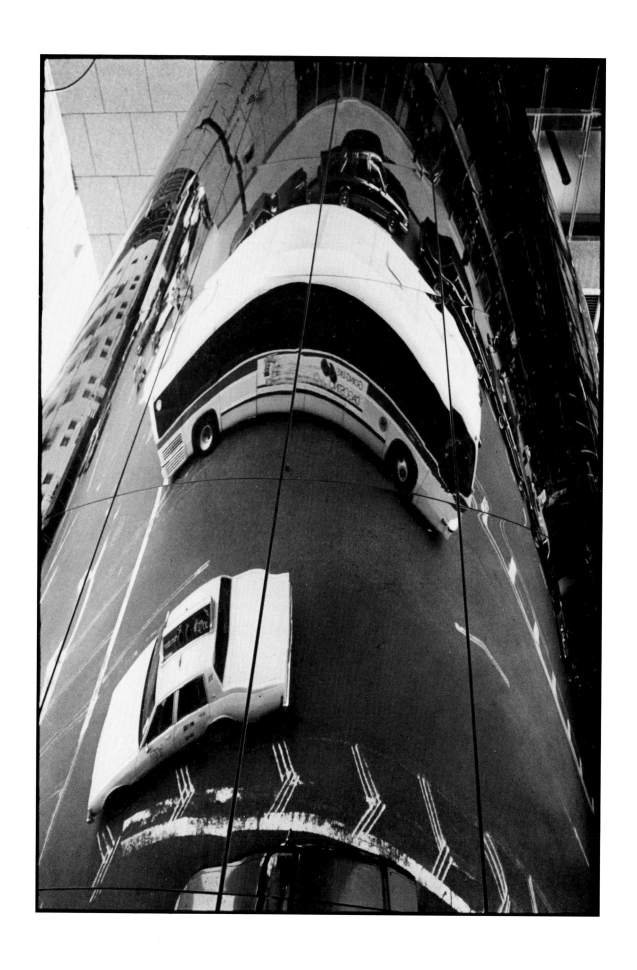

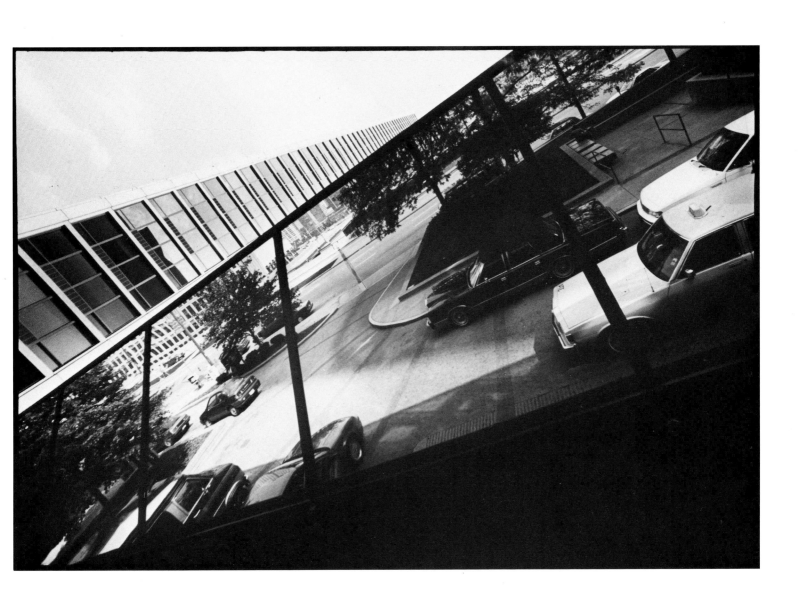

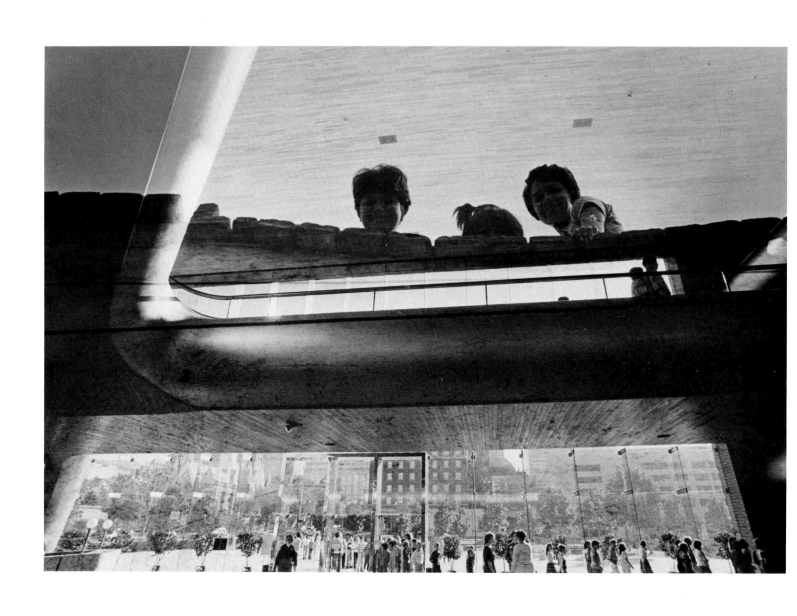

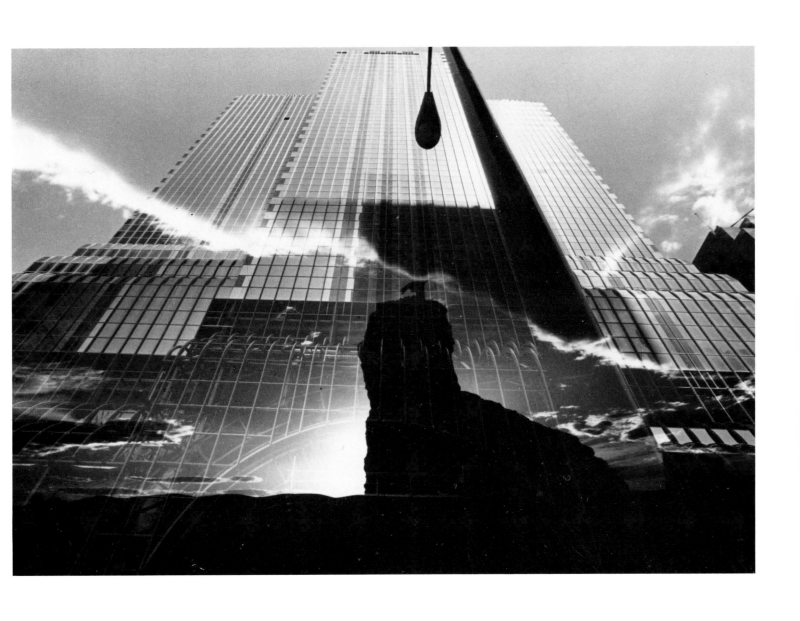

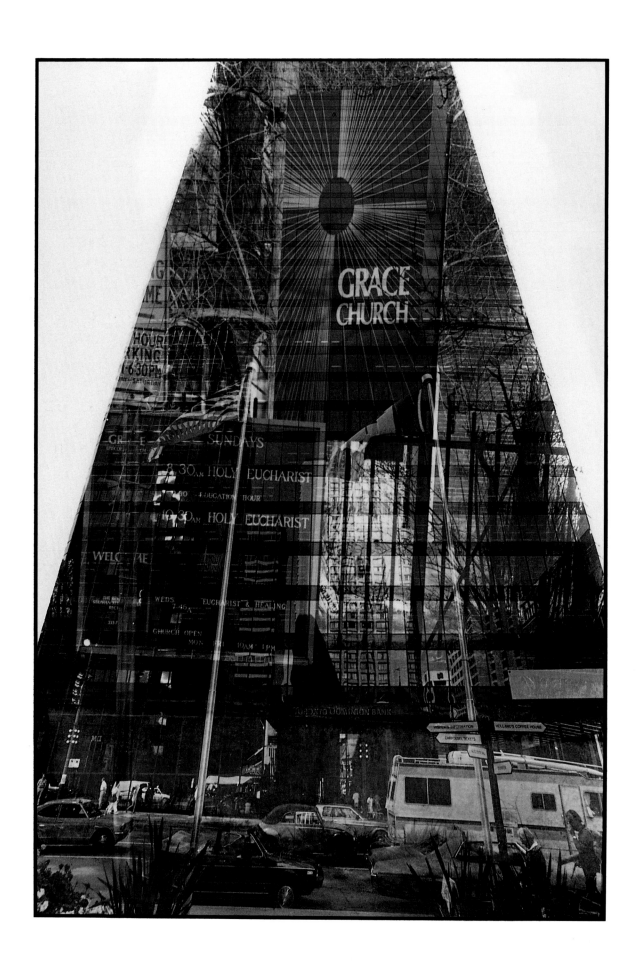

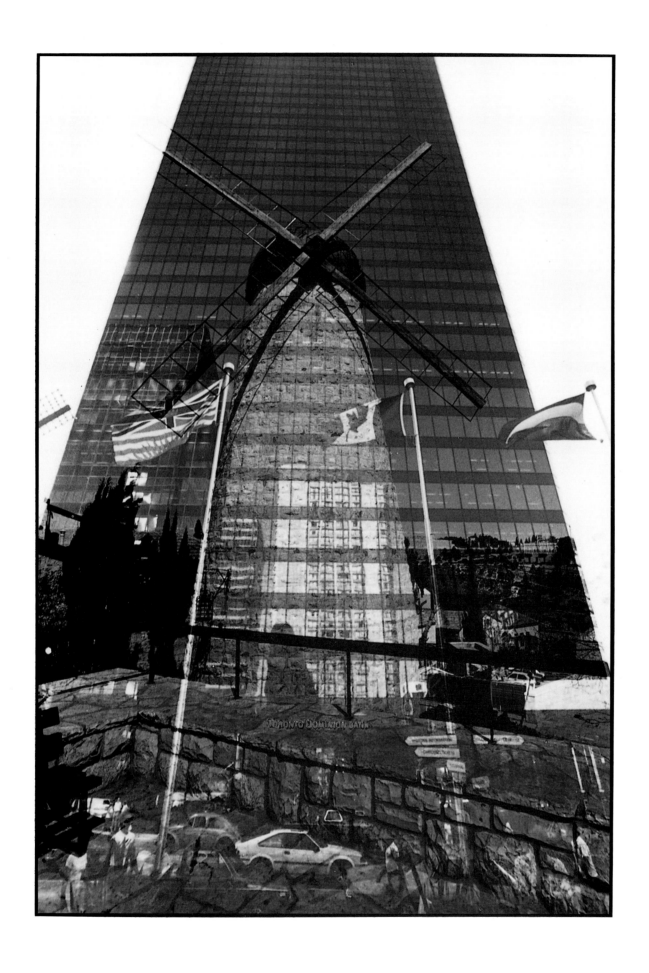

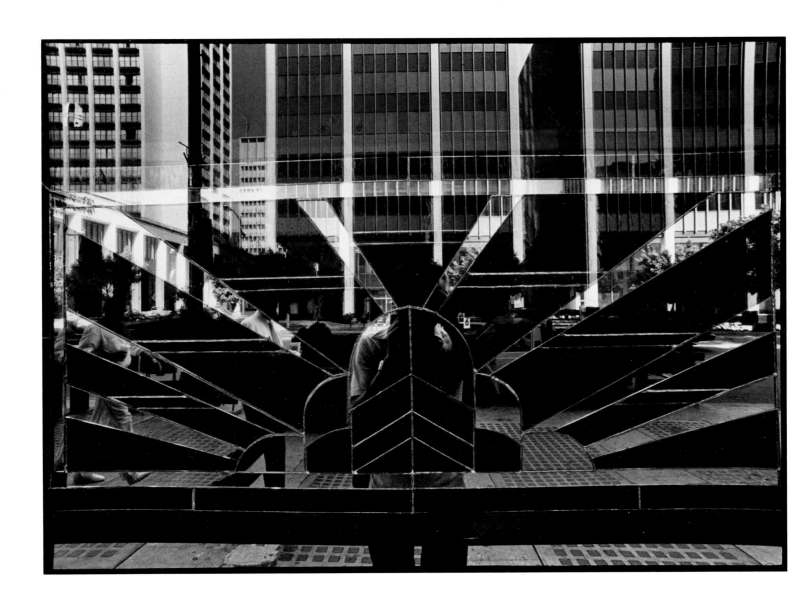

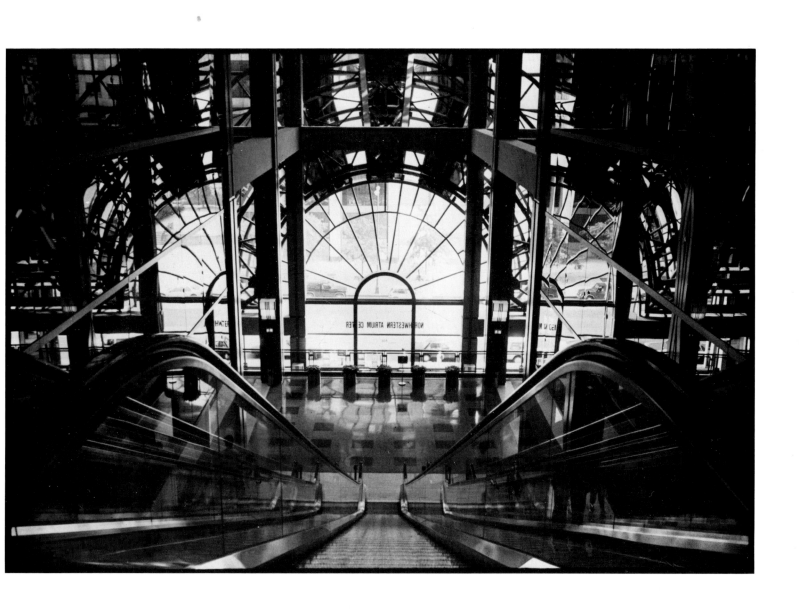

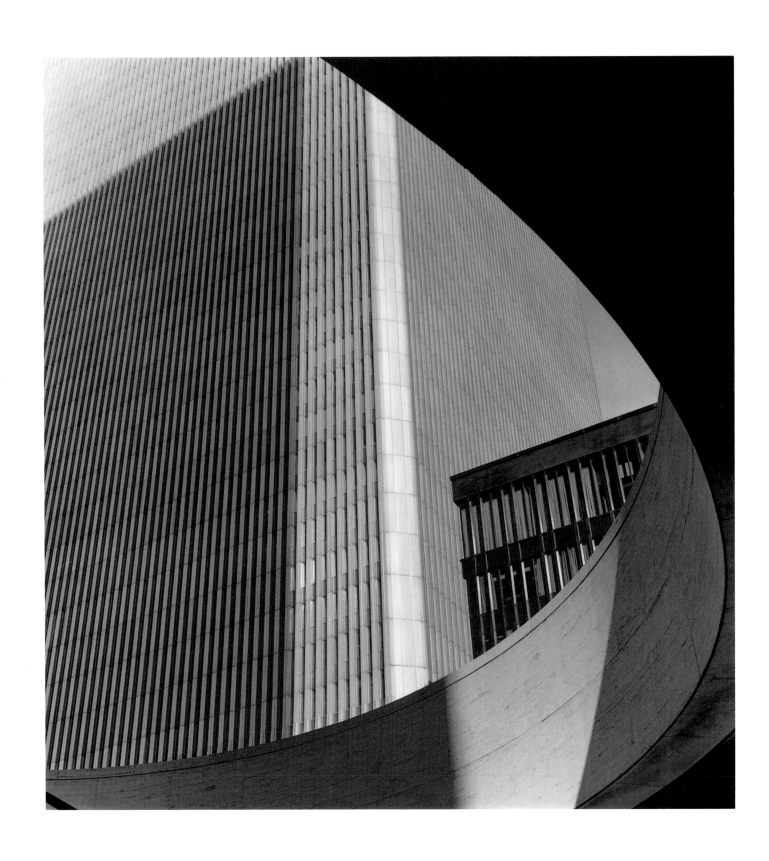

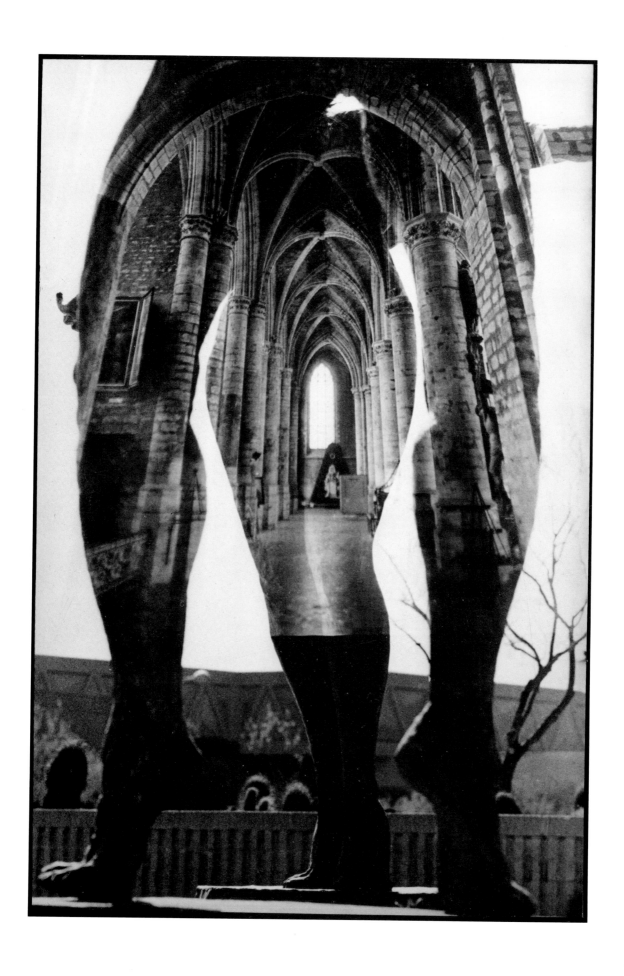

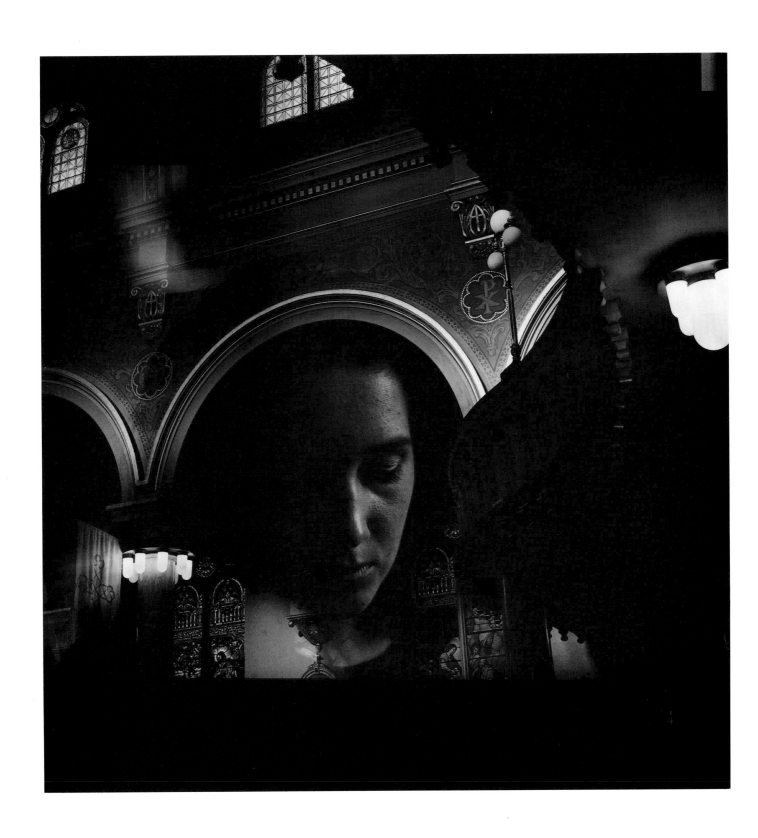

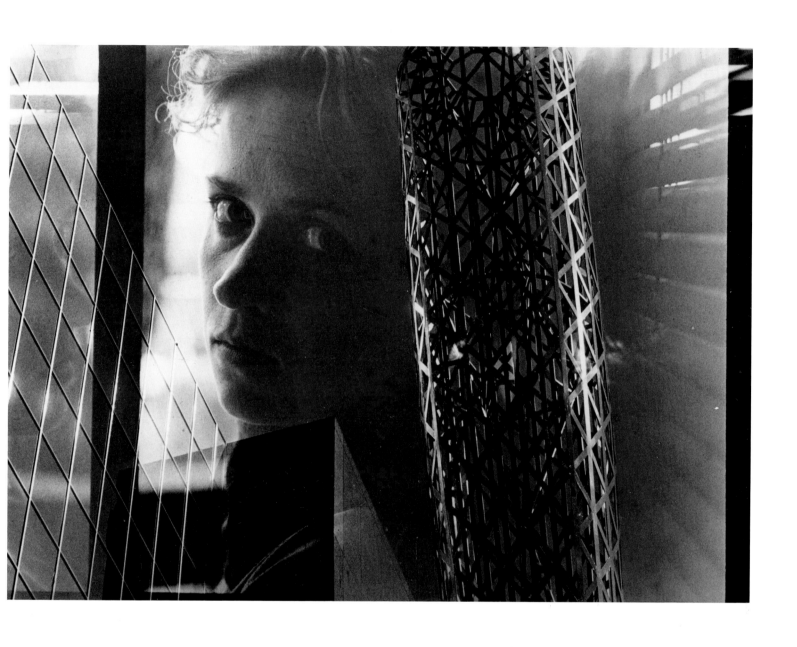

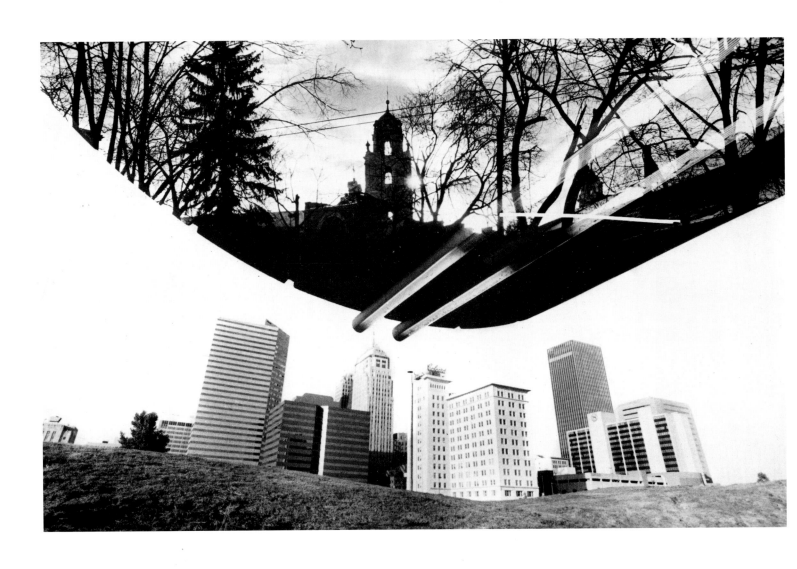

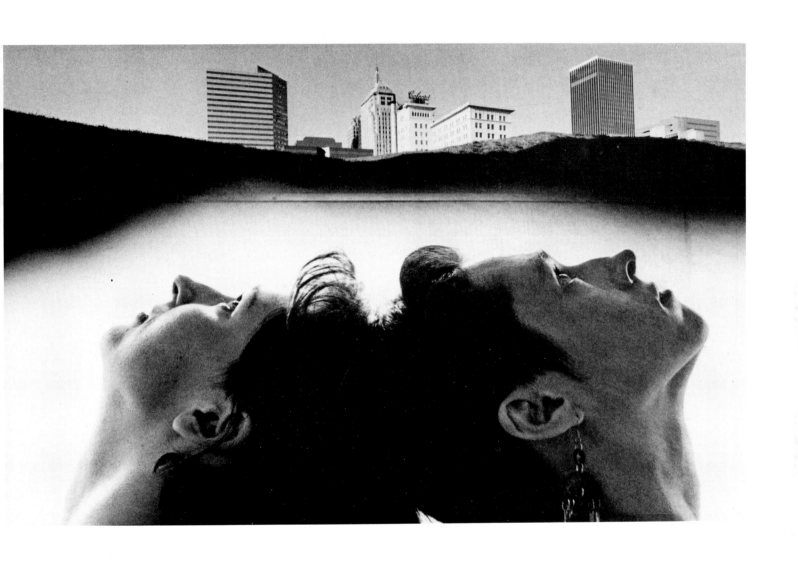

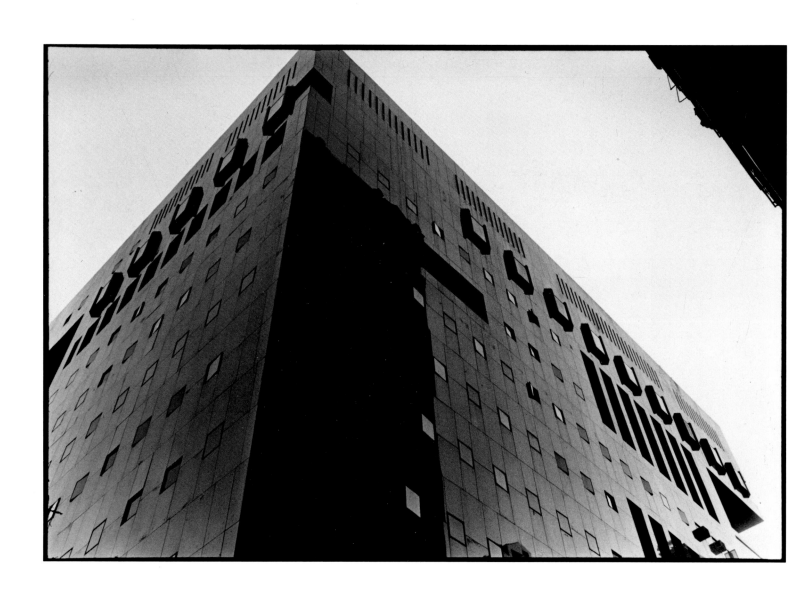

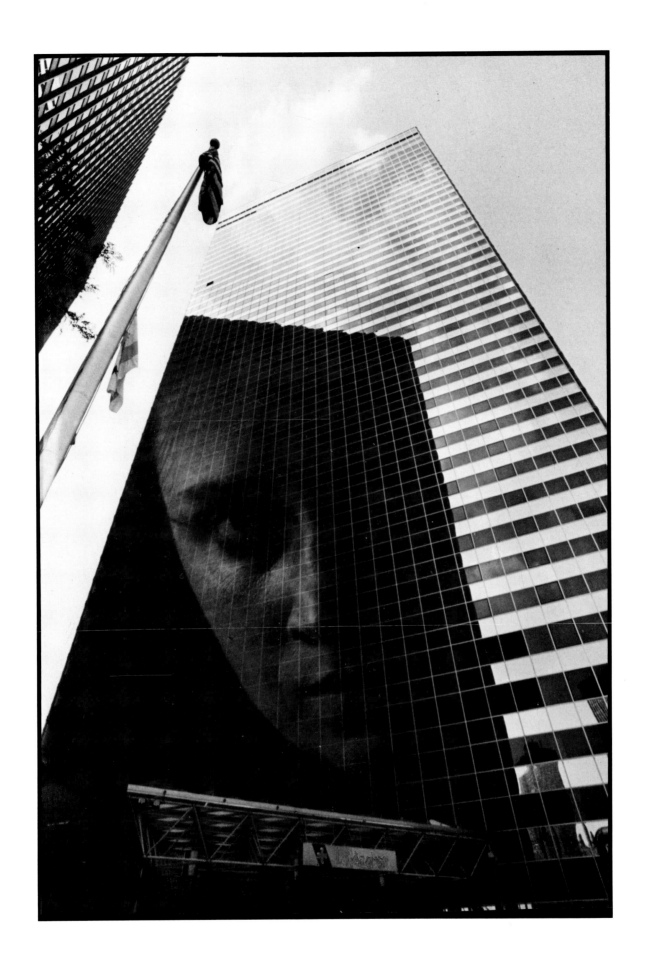

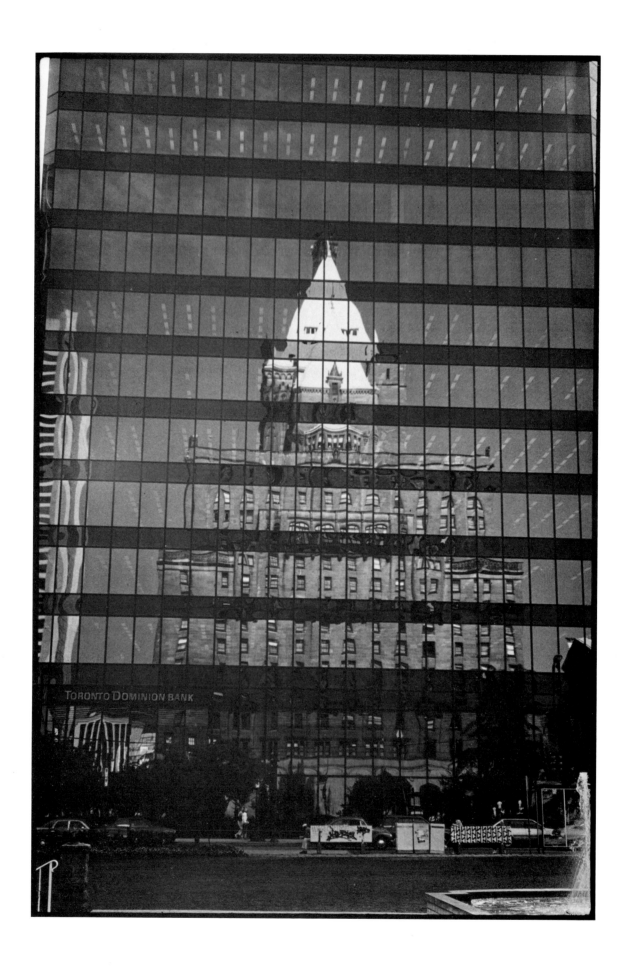

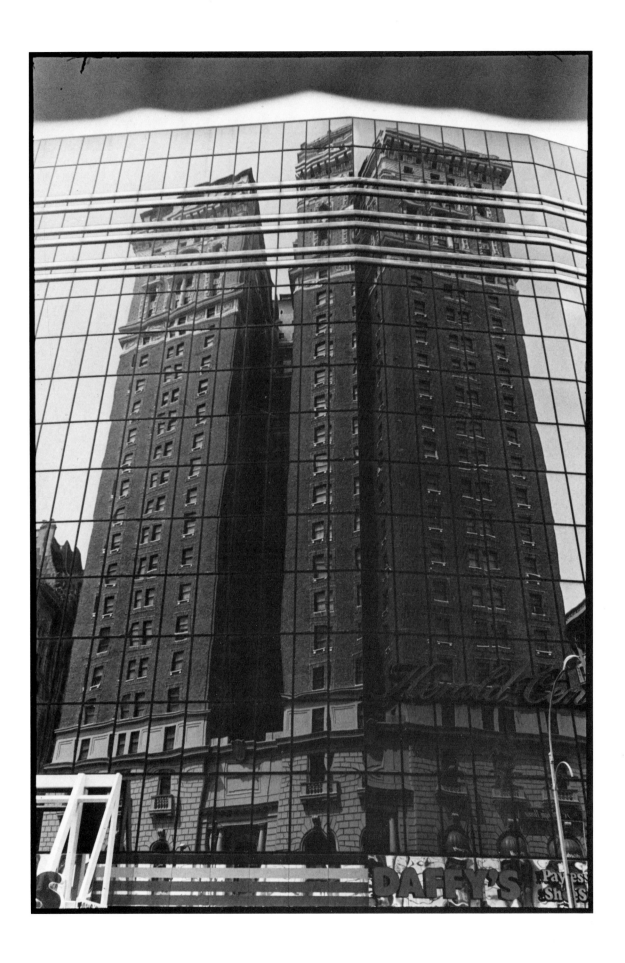

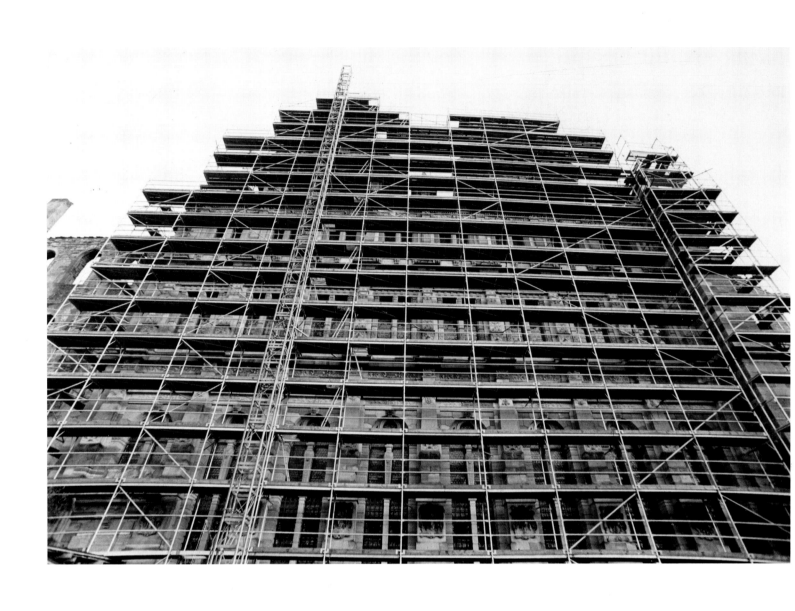

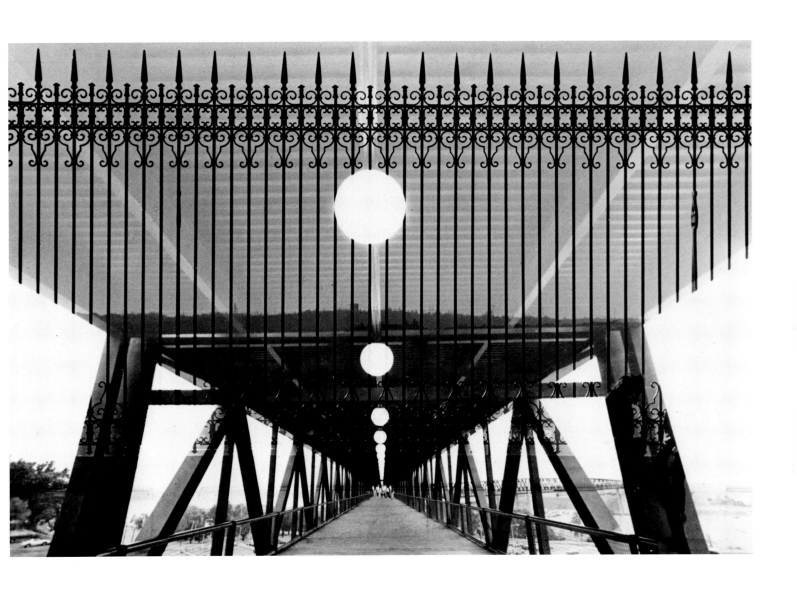

119

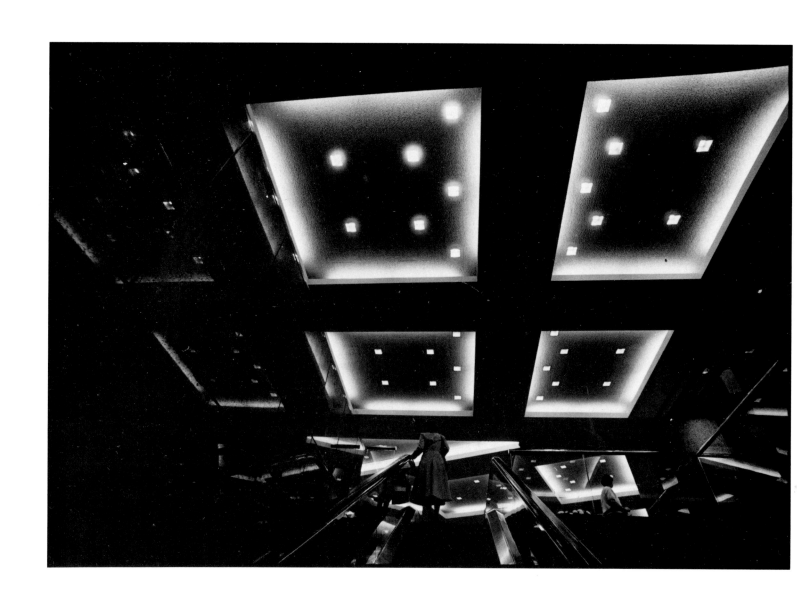

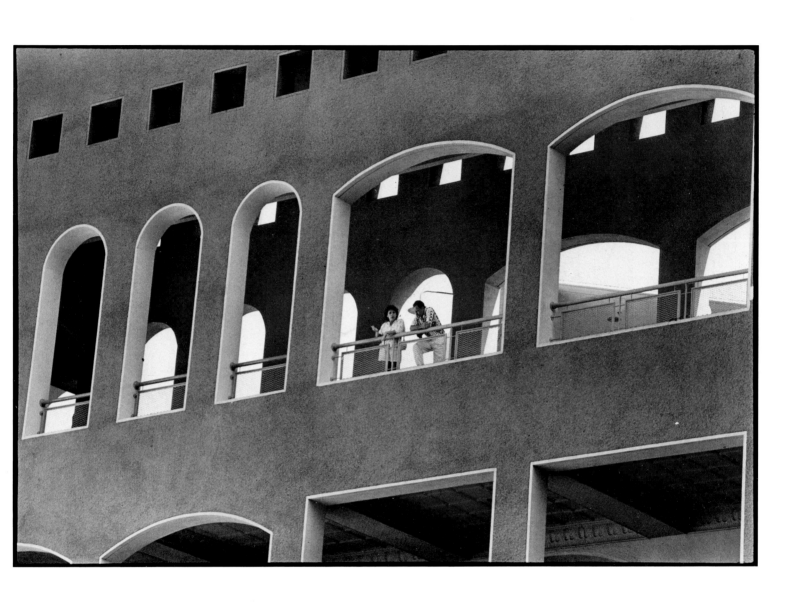

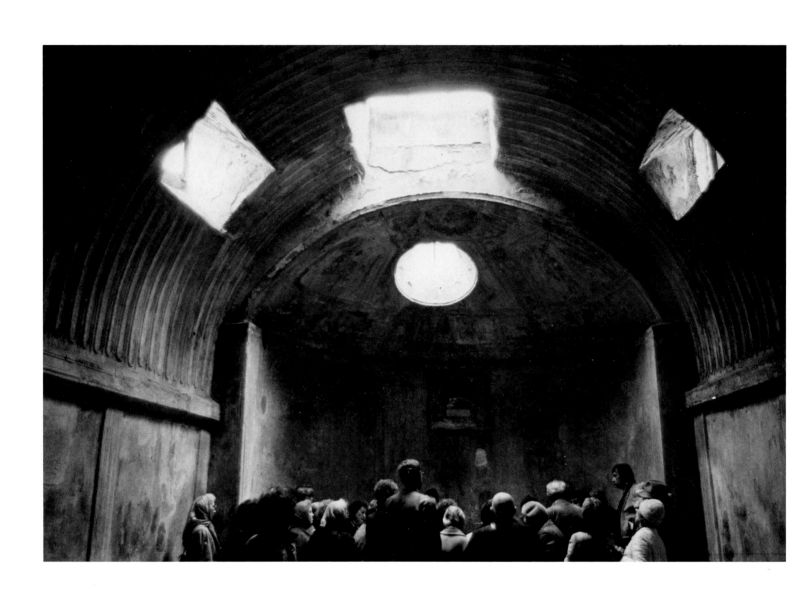

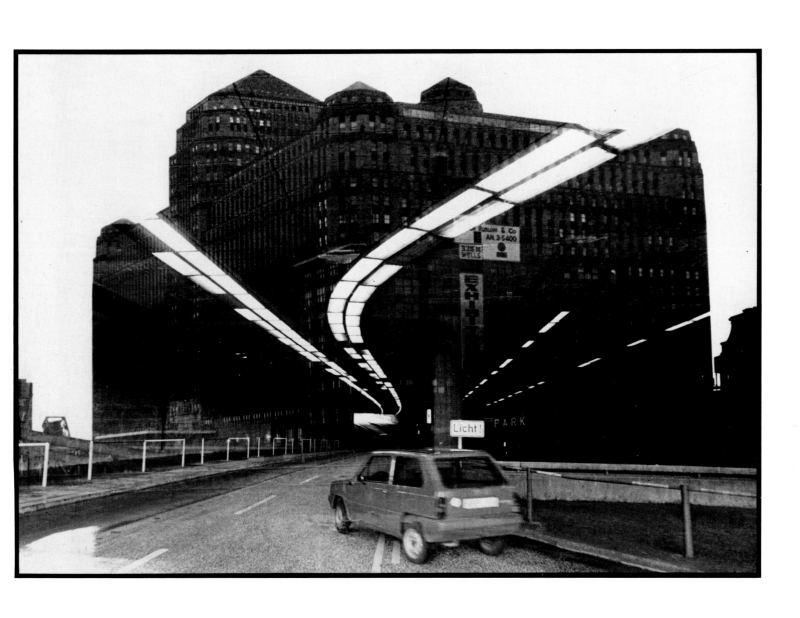

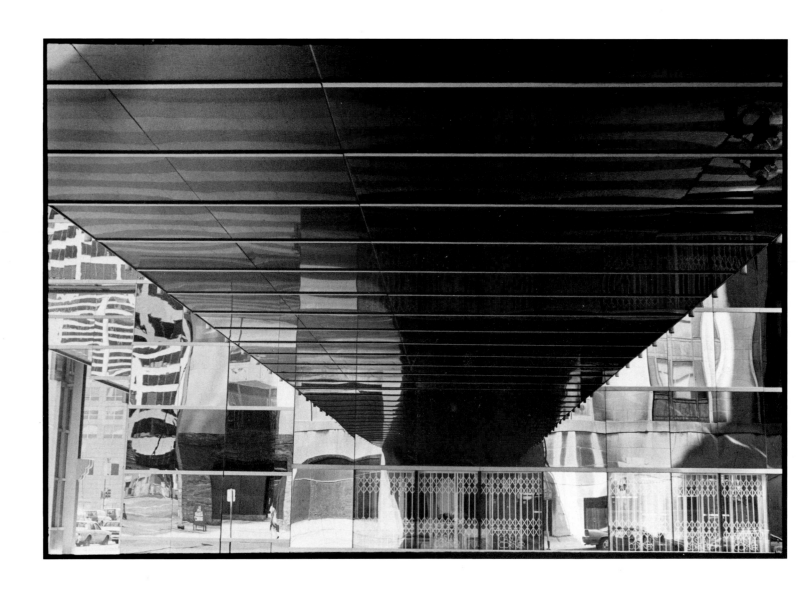

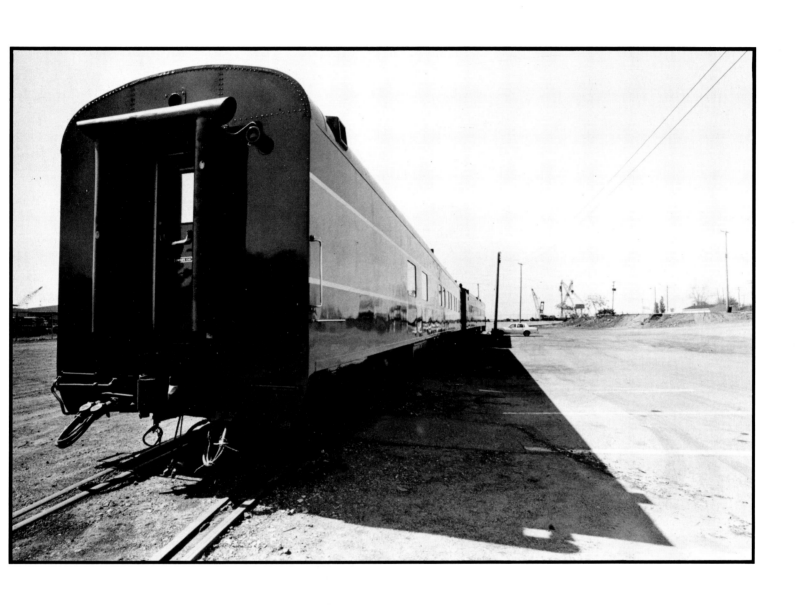

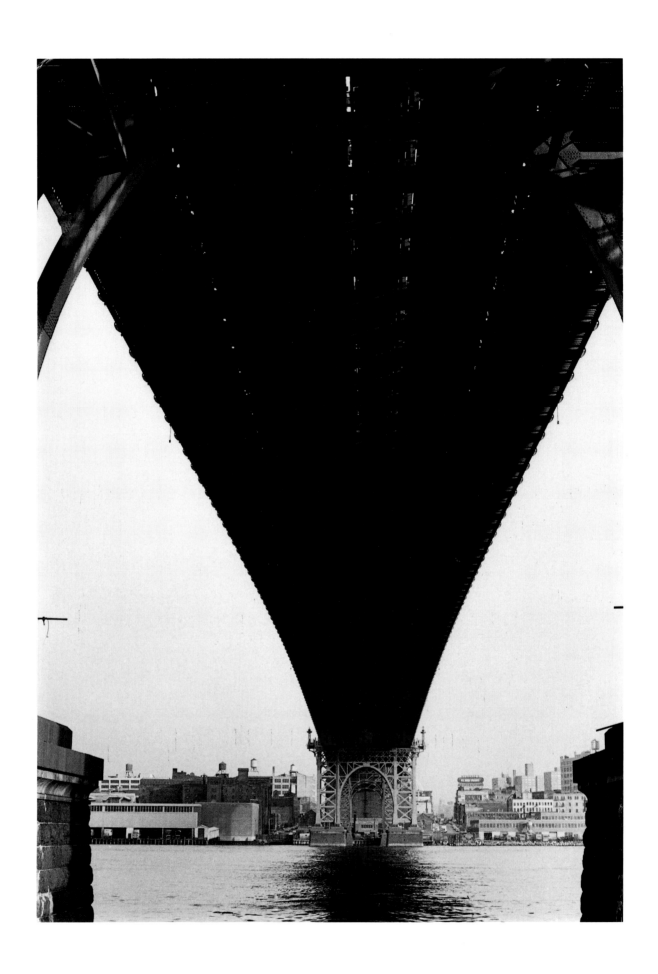

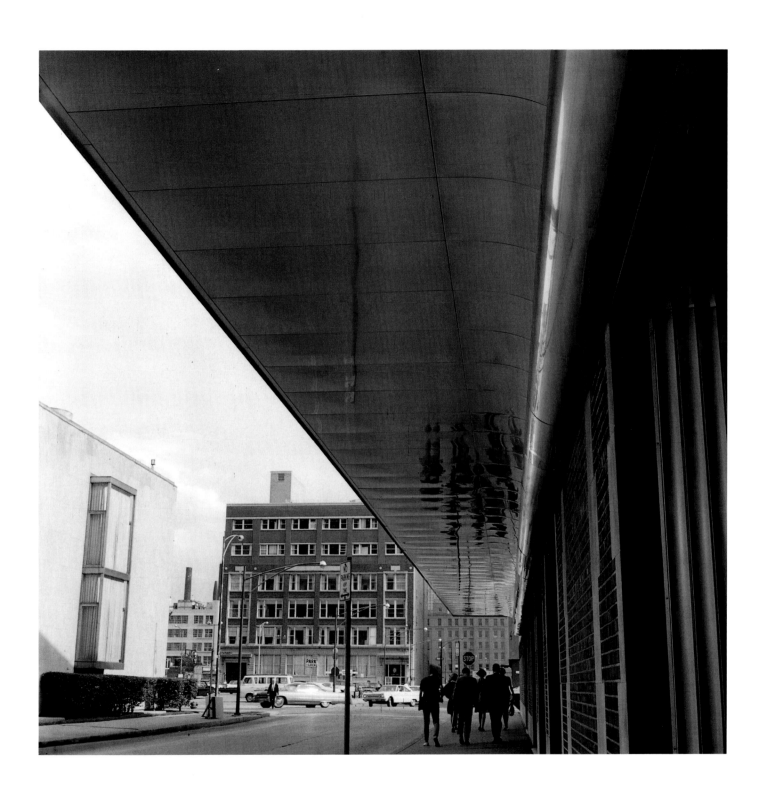

VI

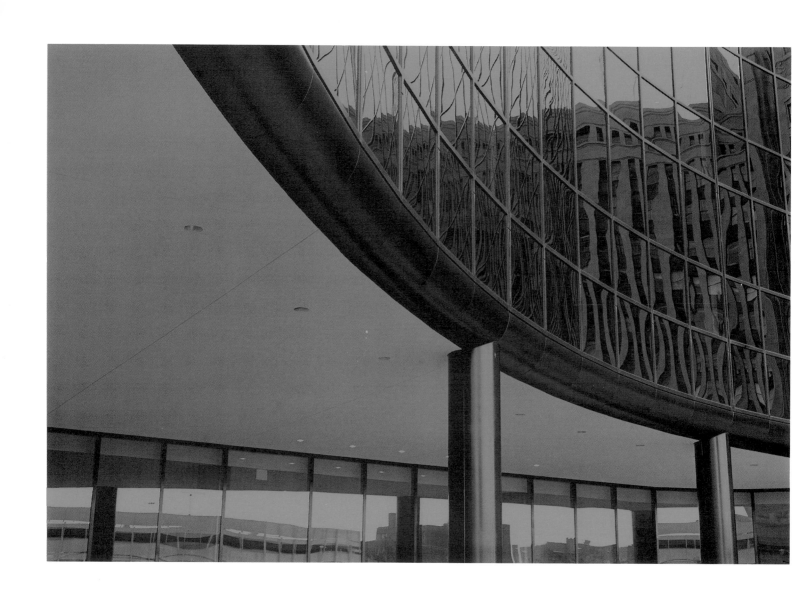

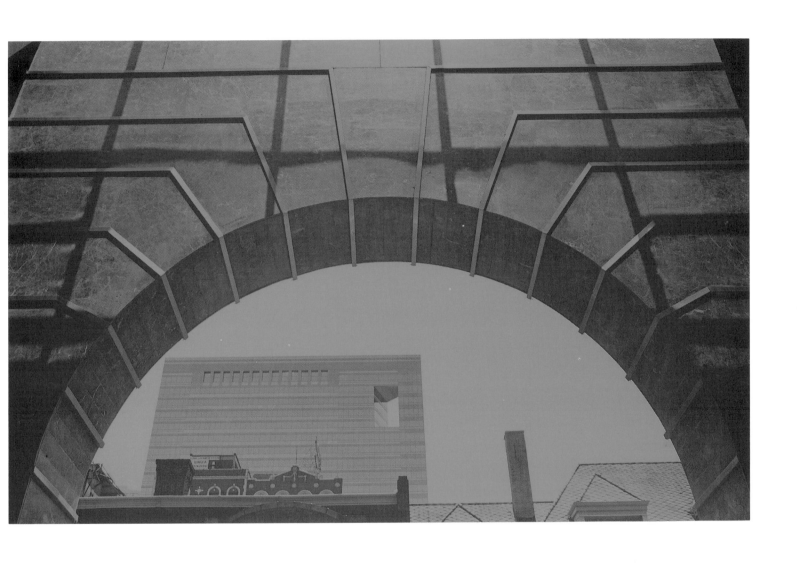

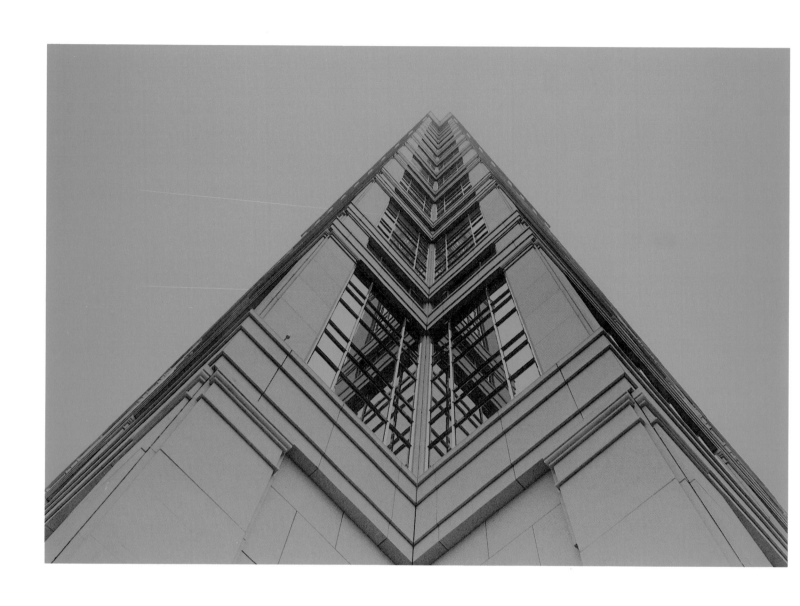

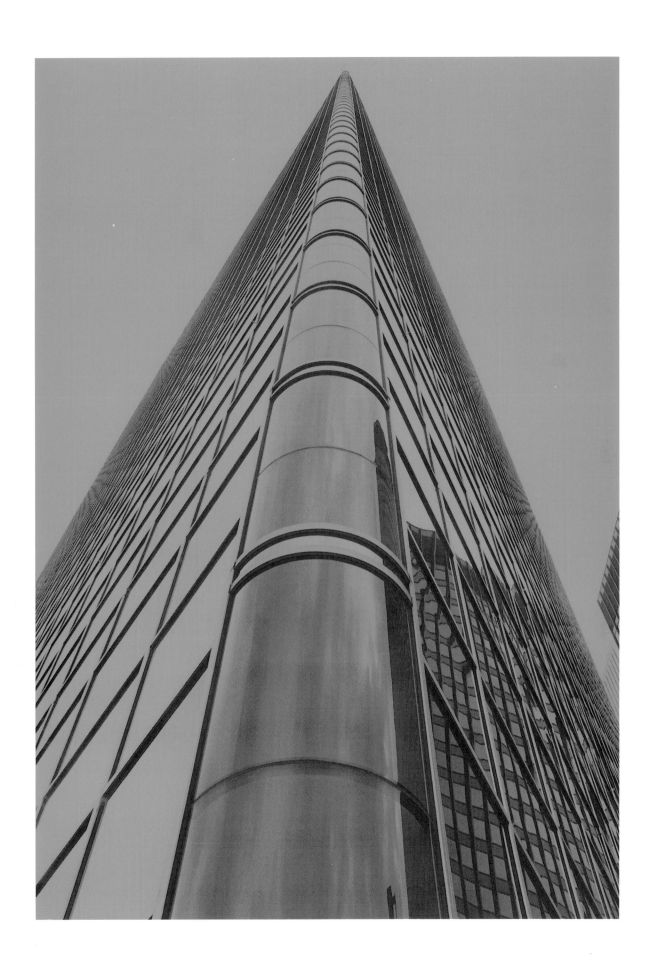

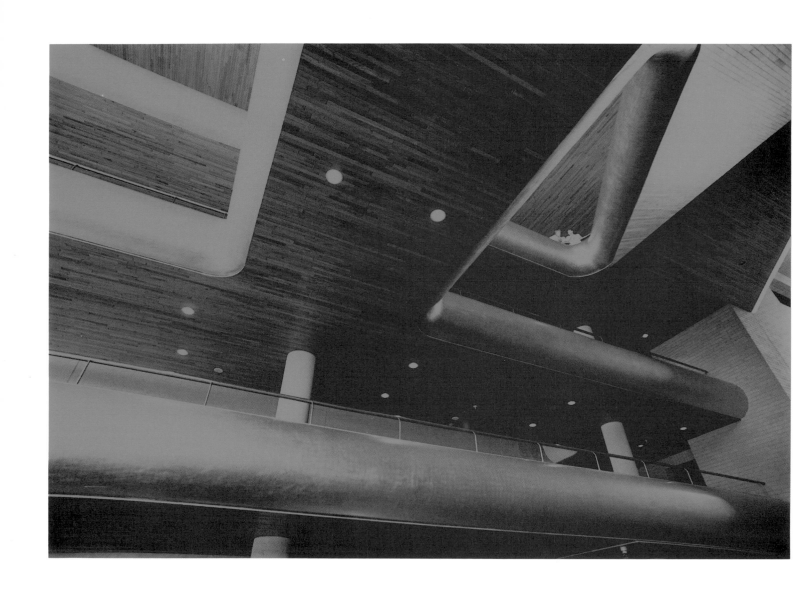

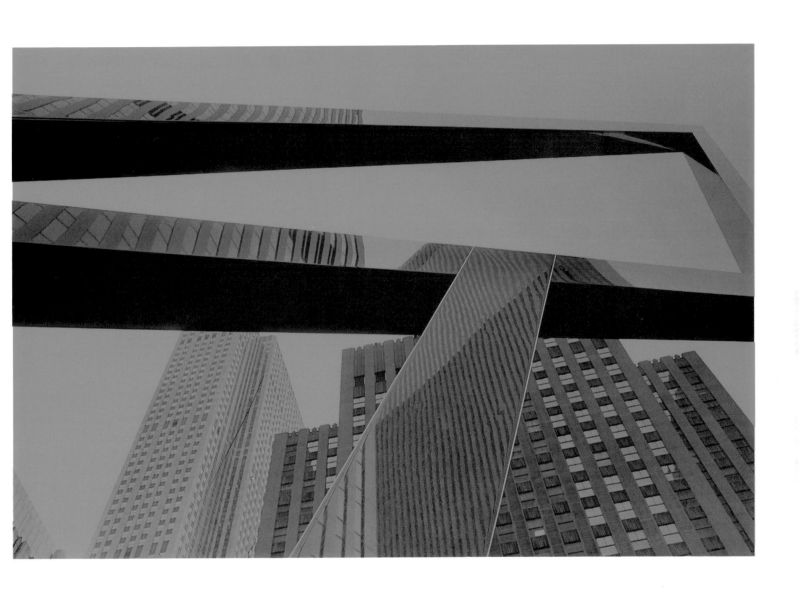

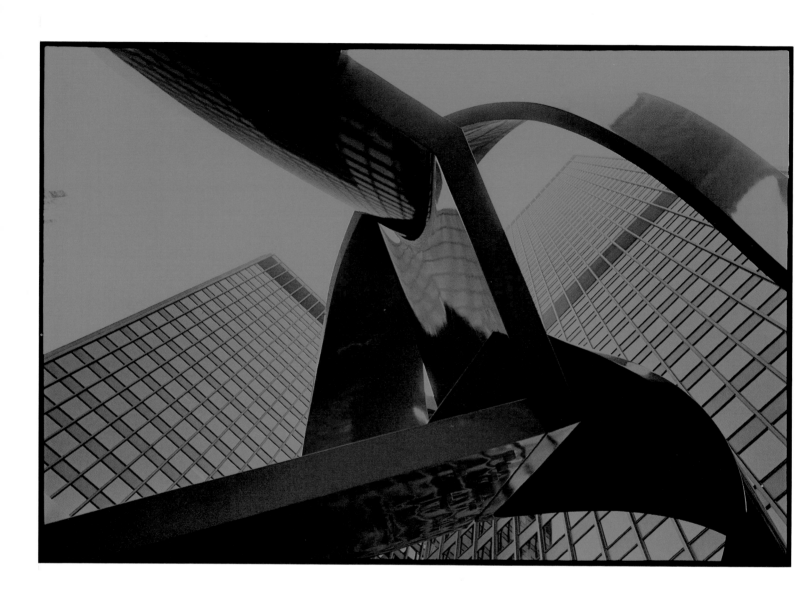

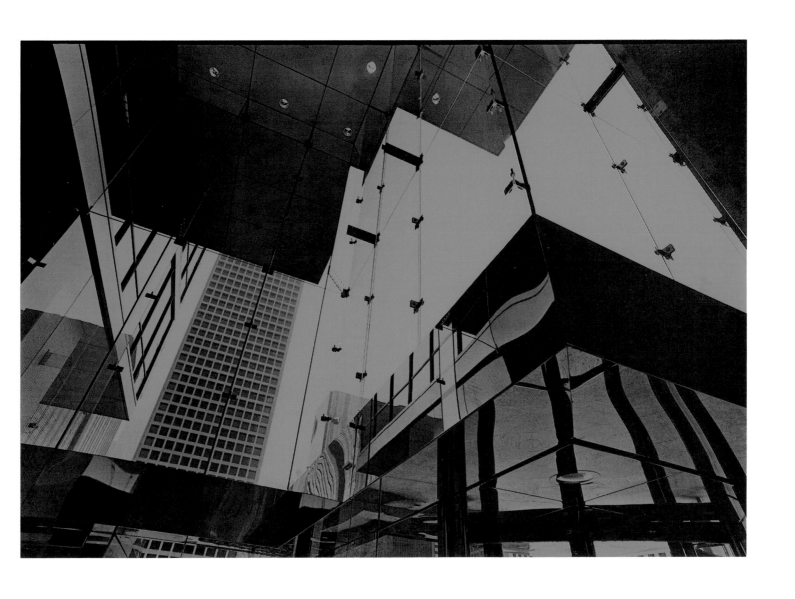

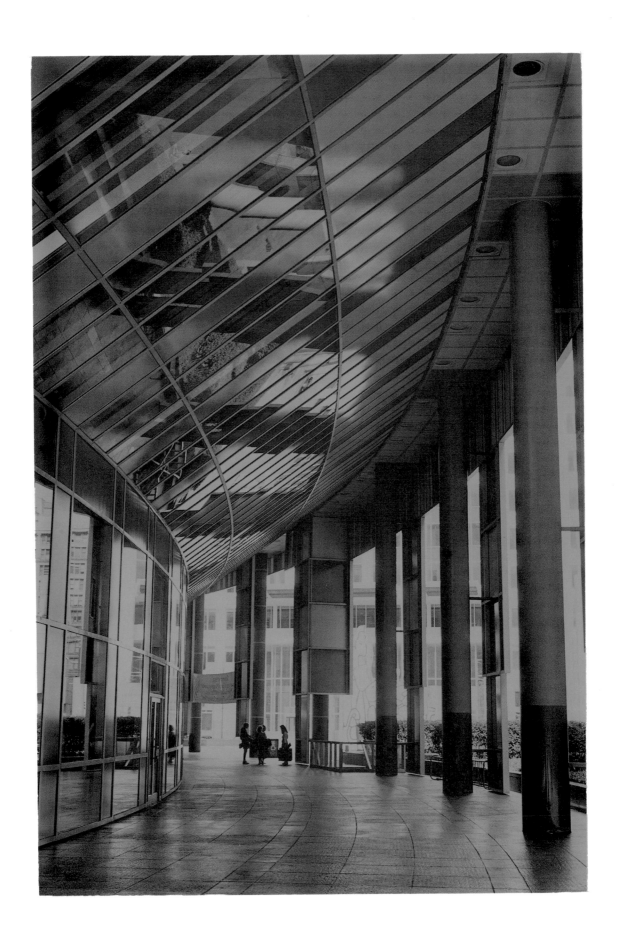

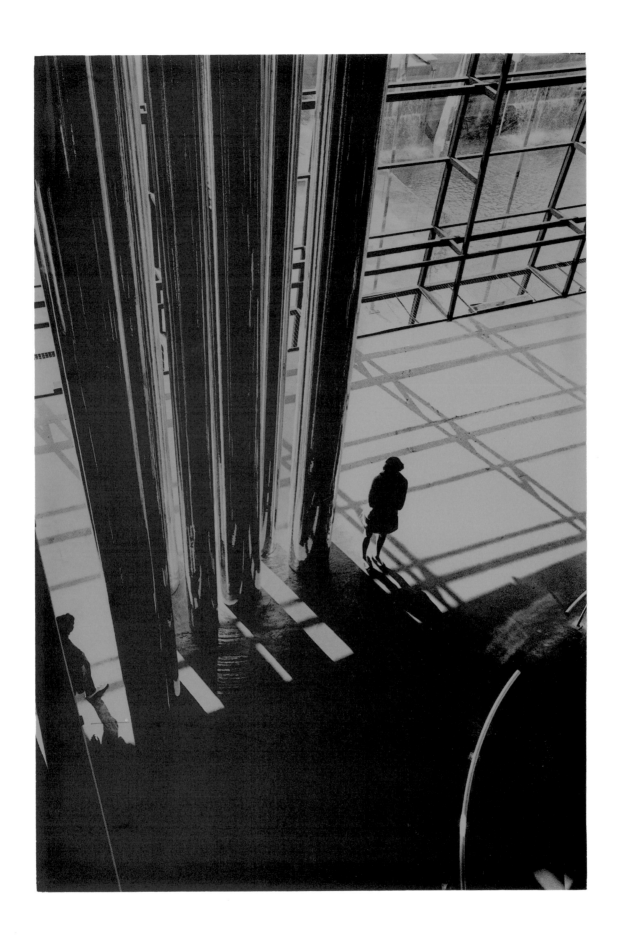

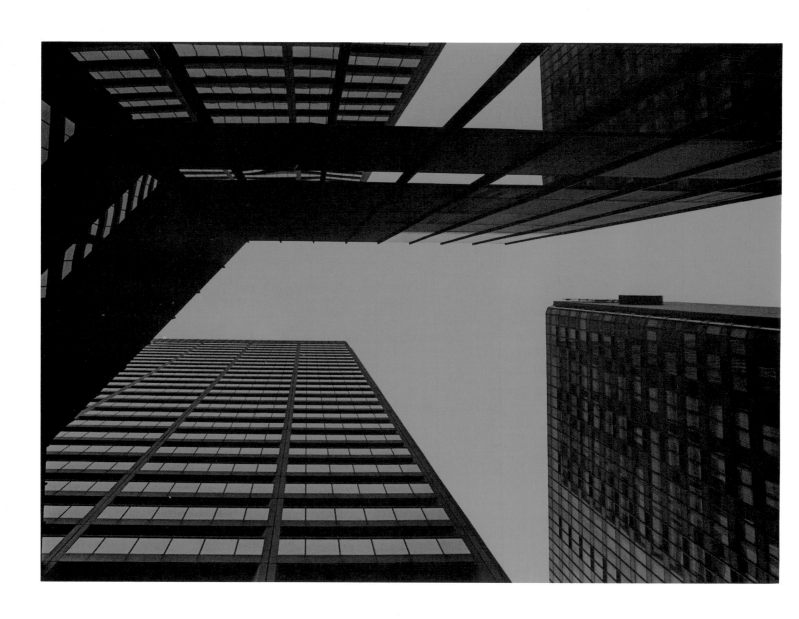

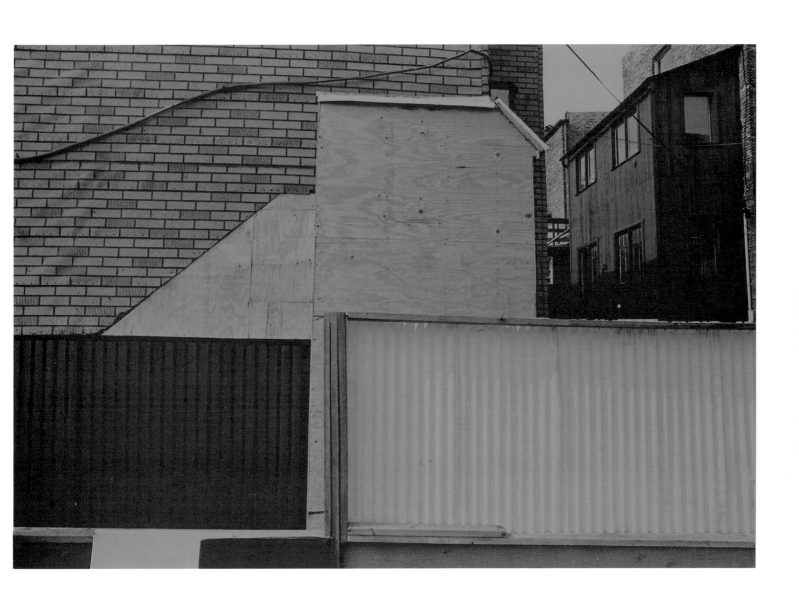

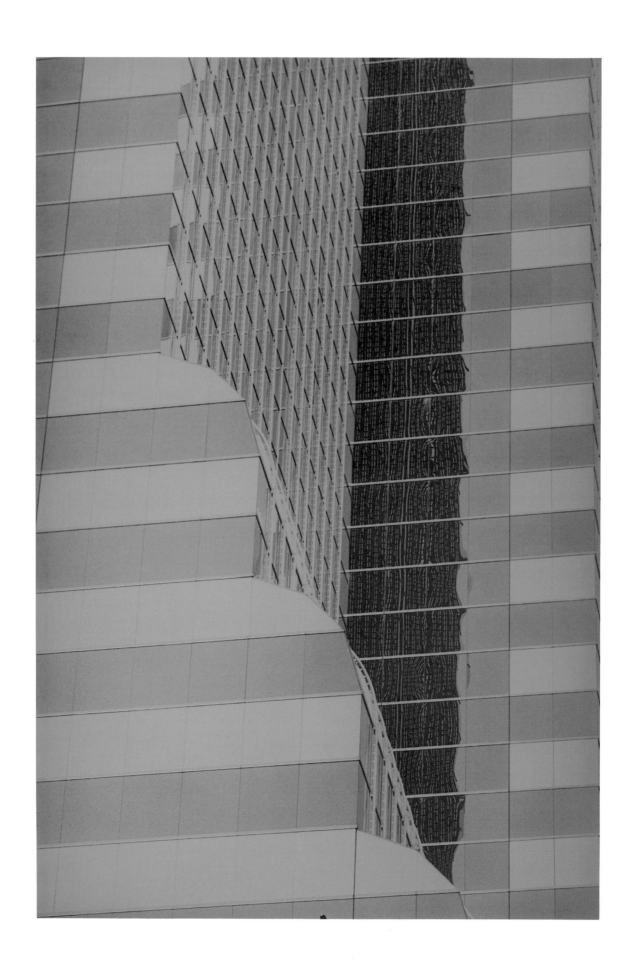

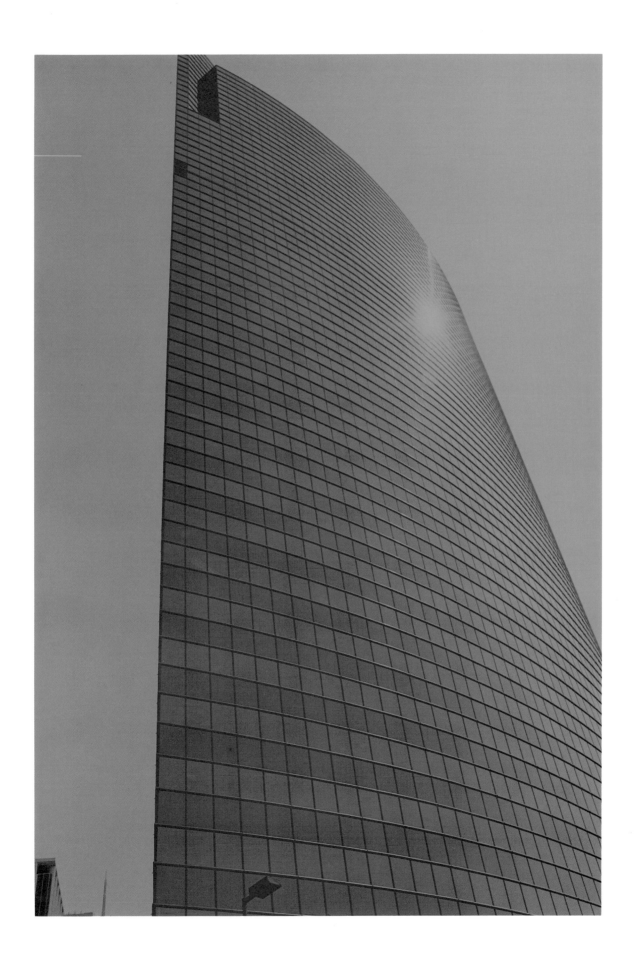

VII

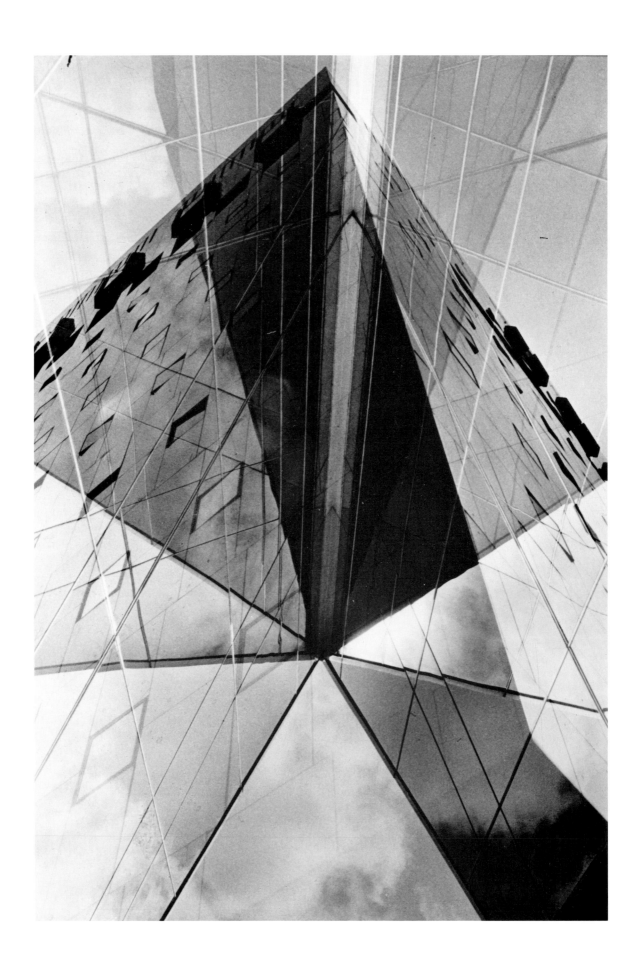

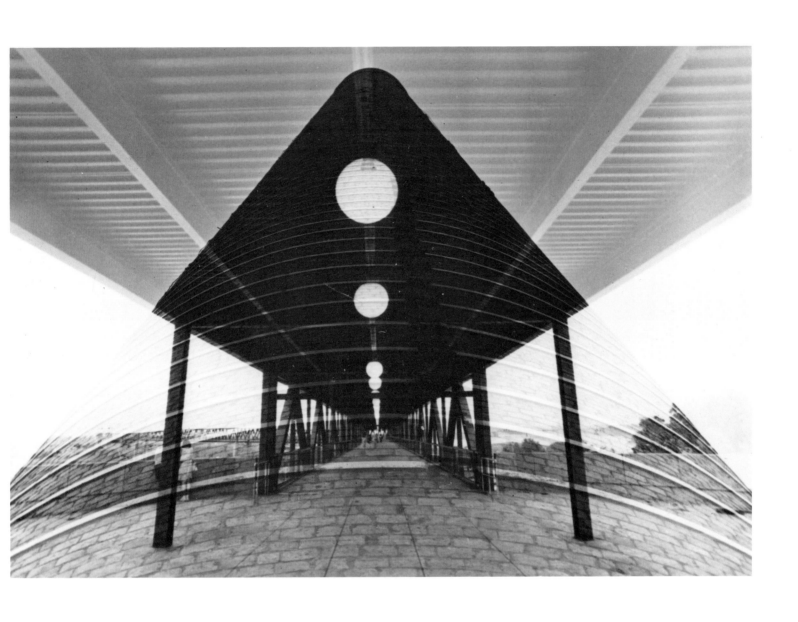

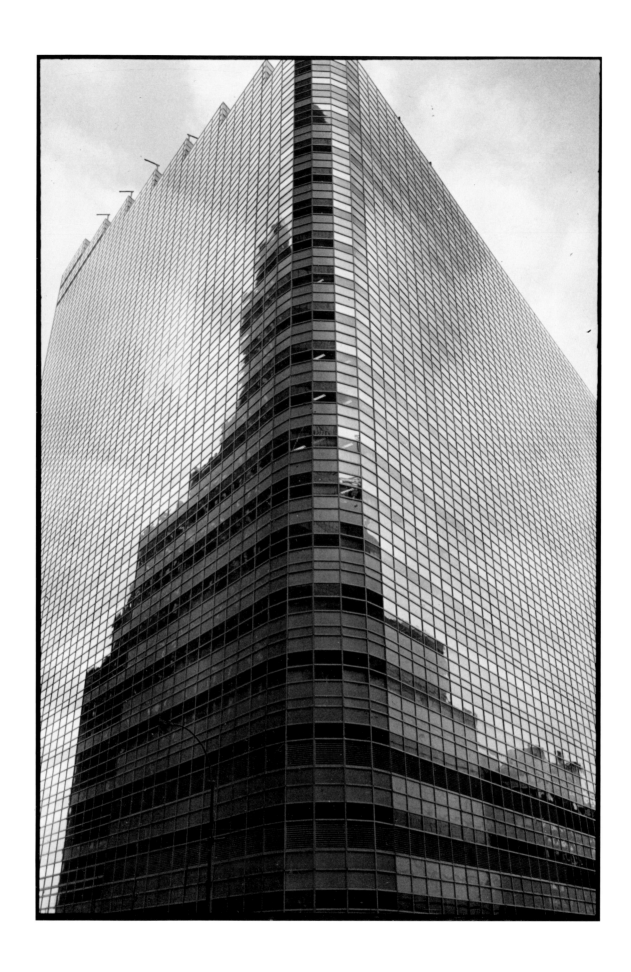

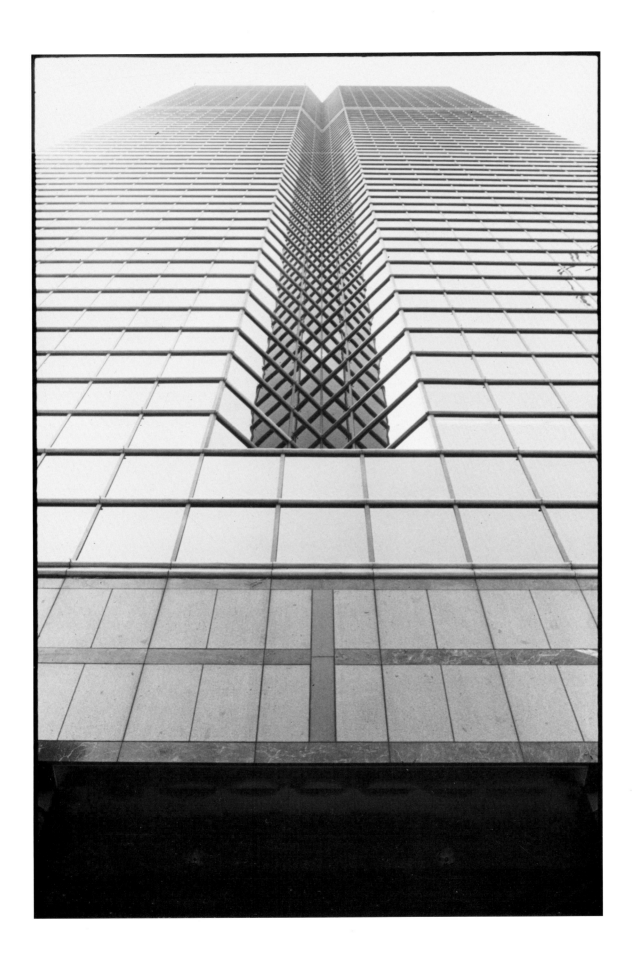

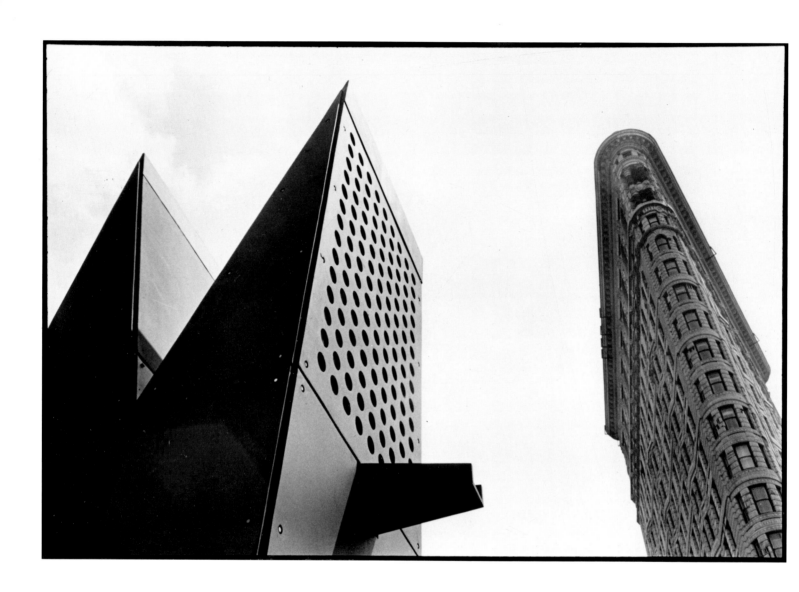

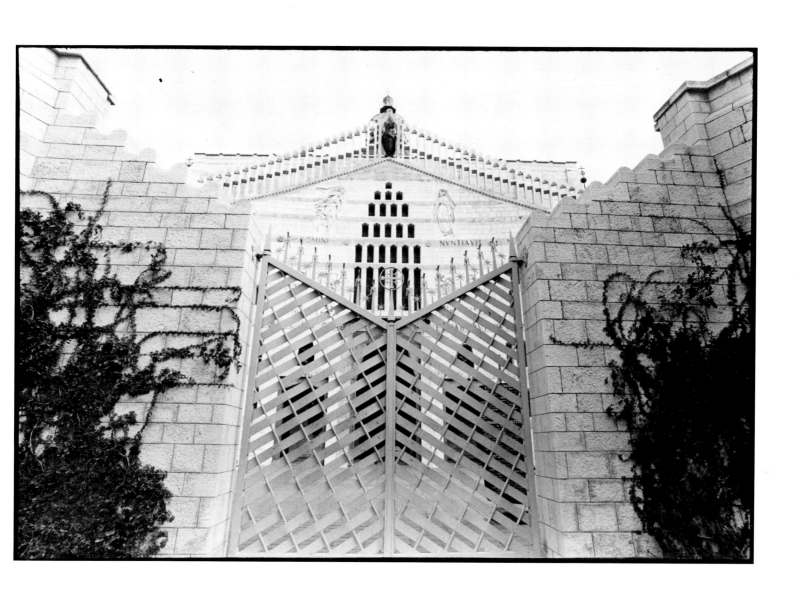

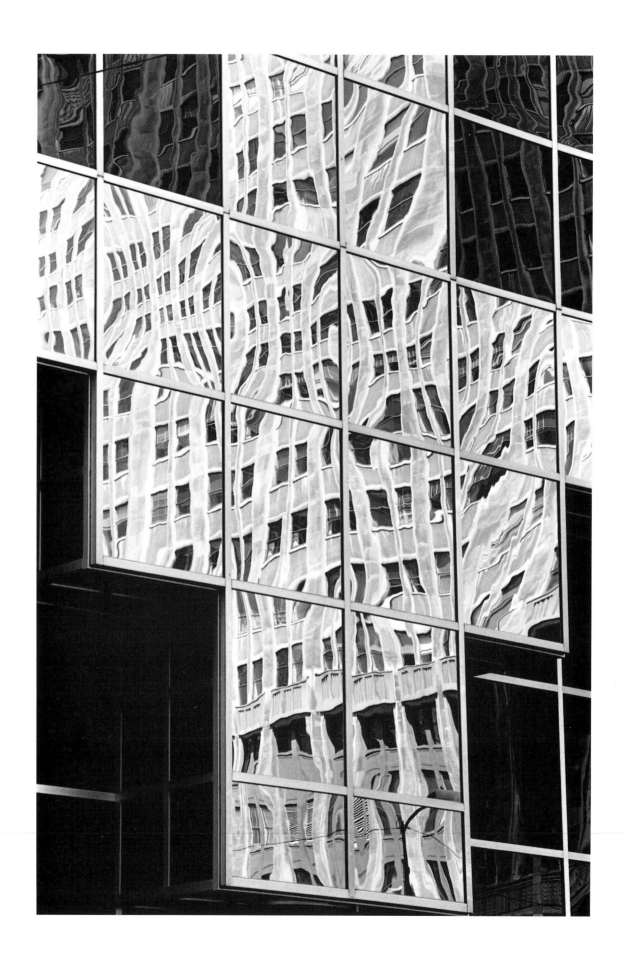

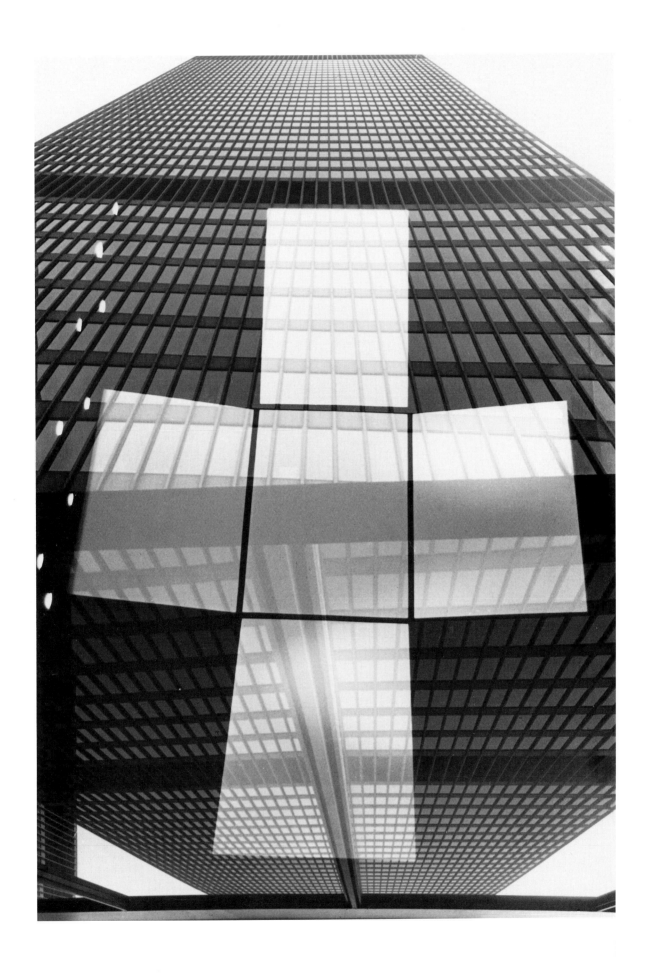

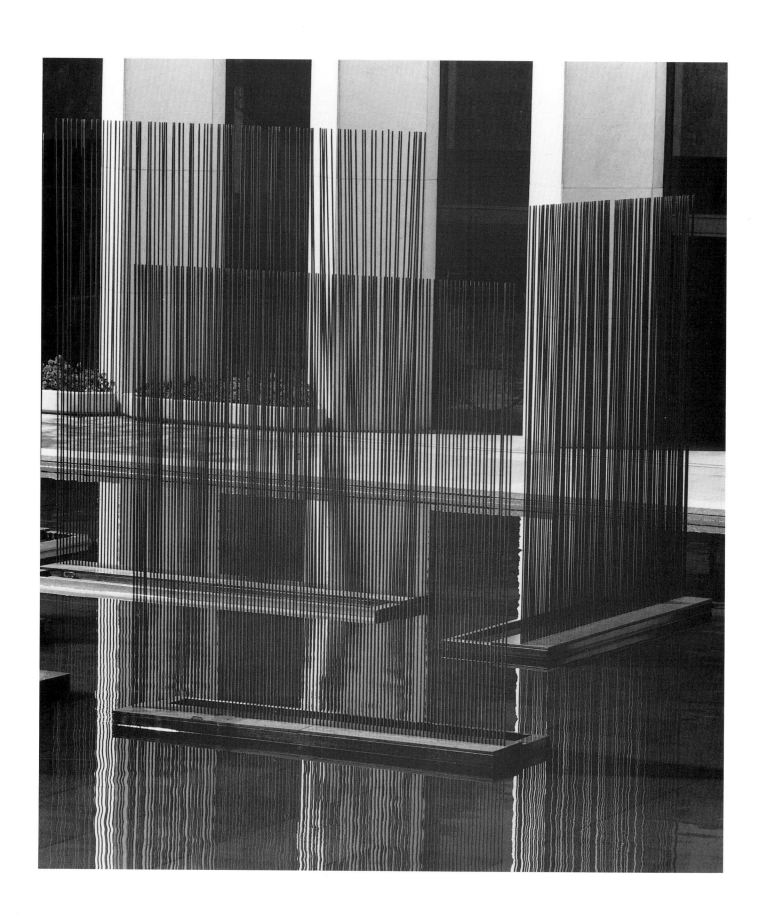

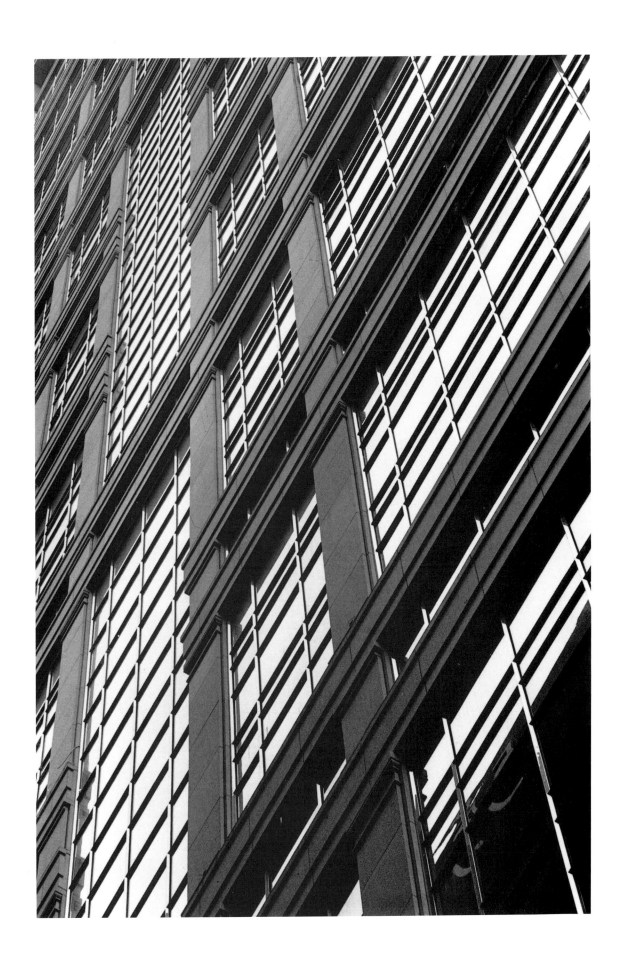

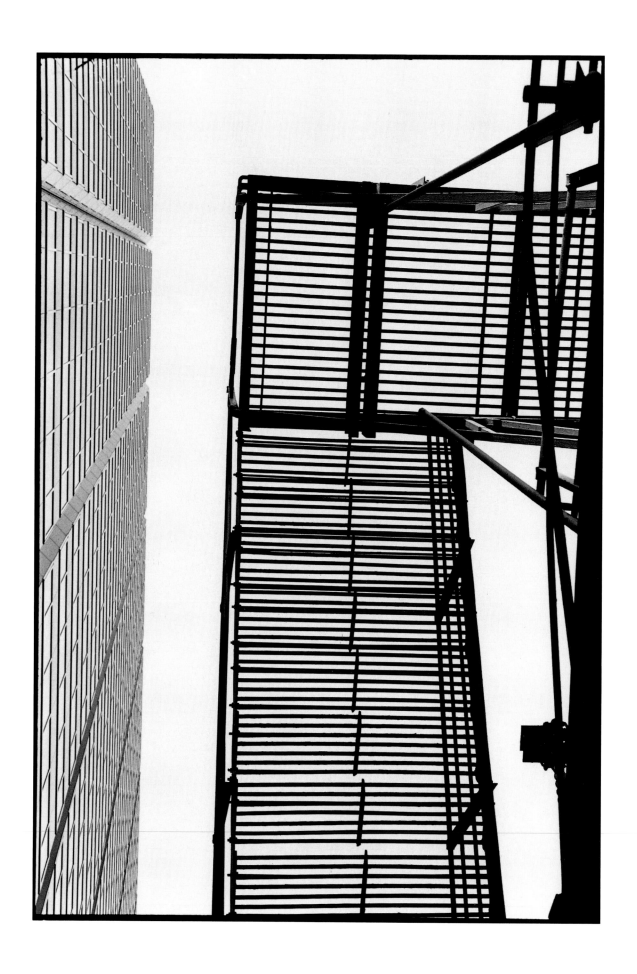

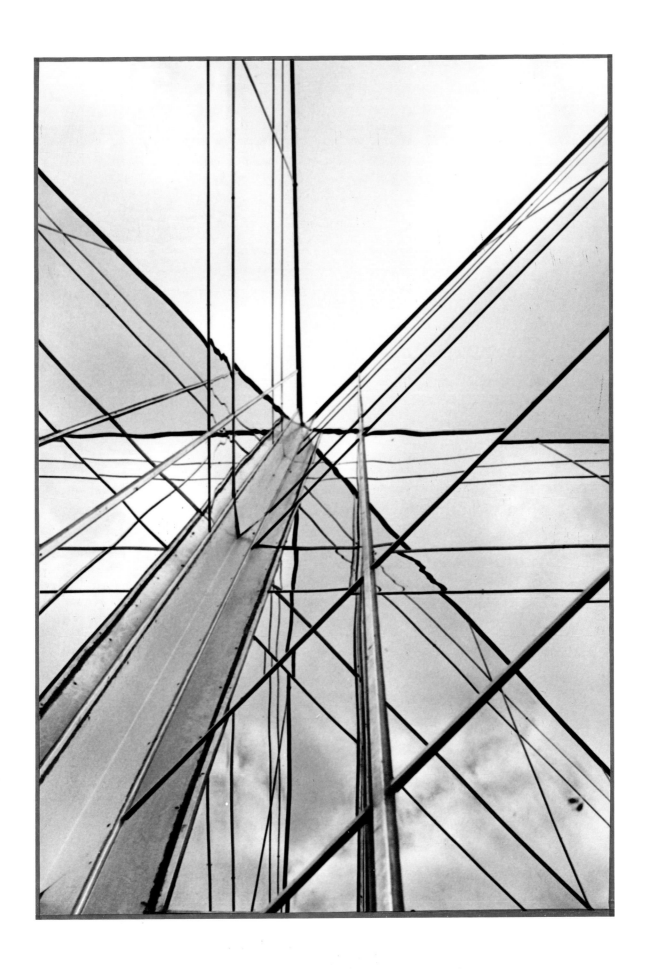

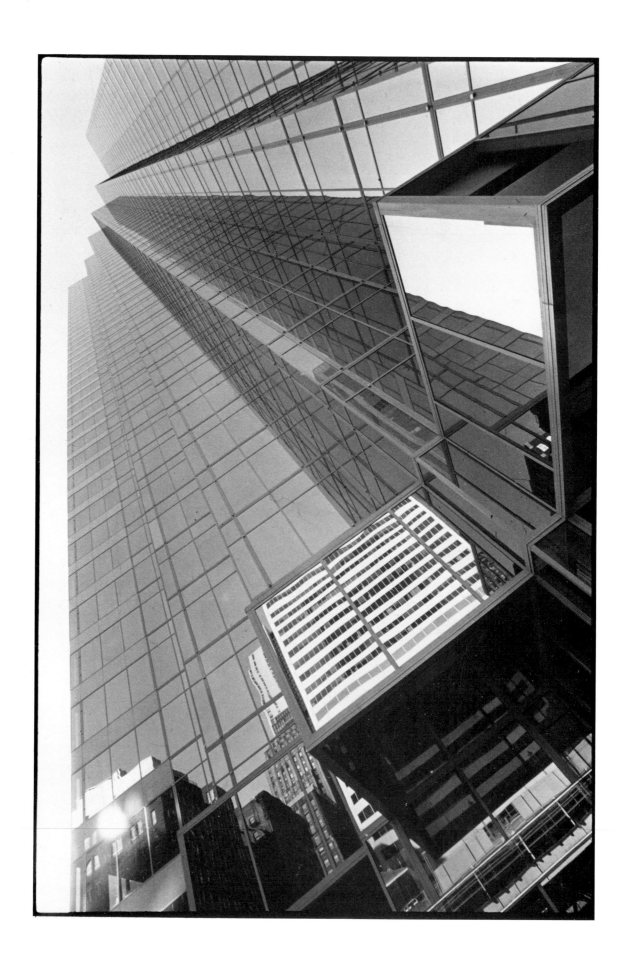

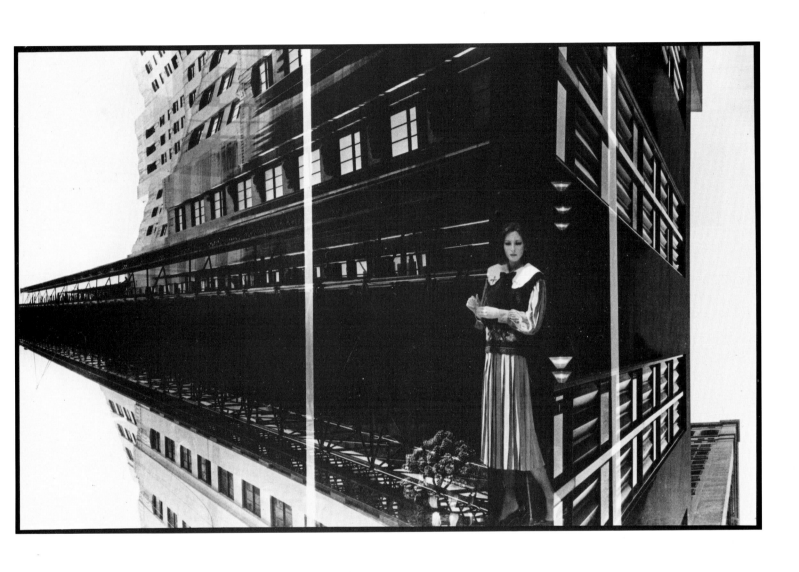

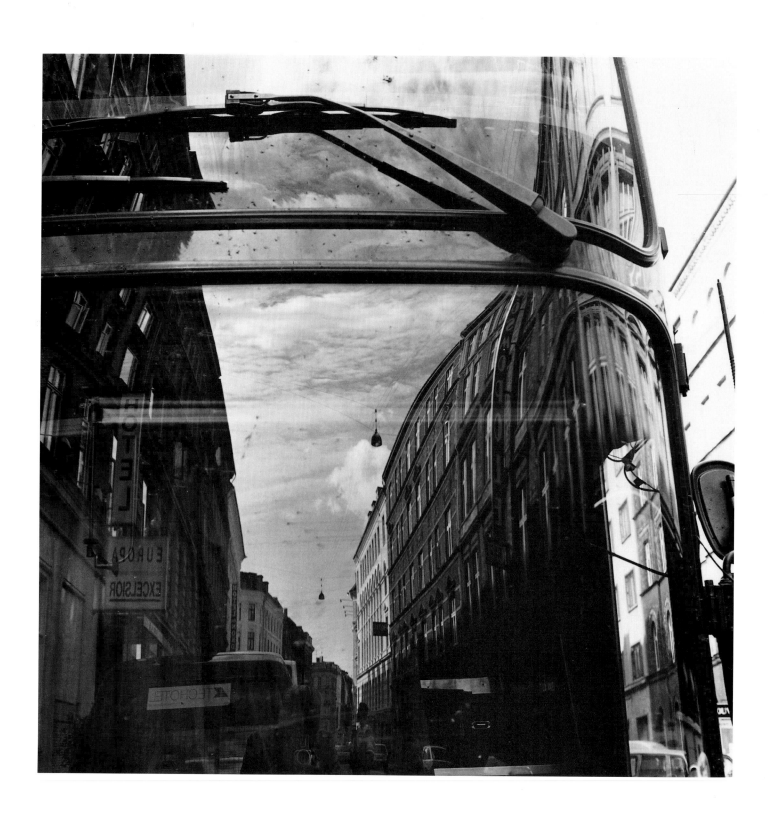

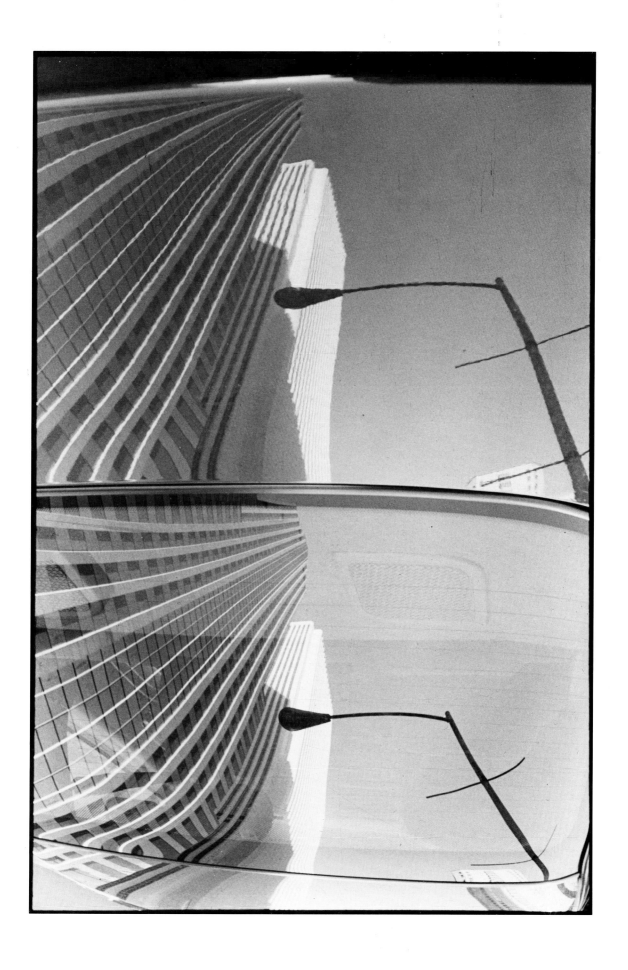

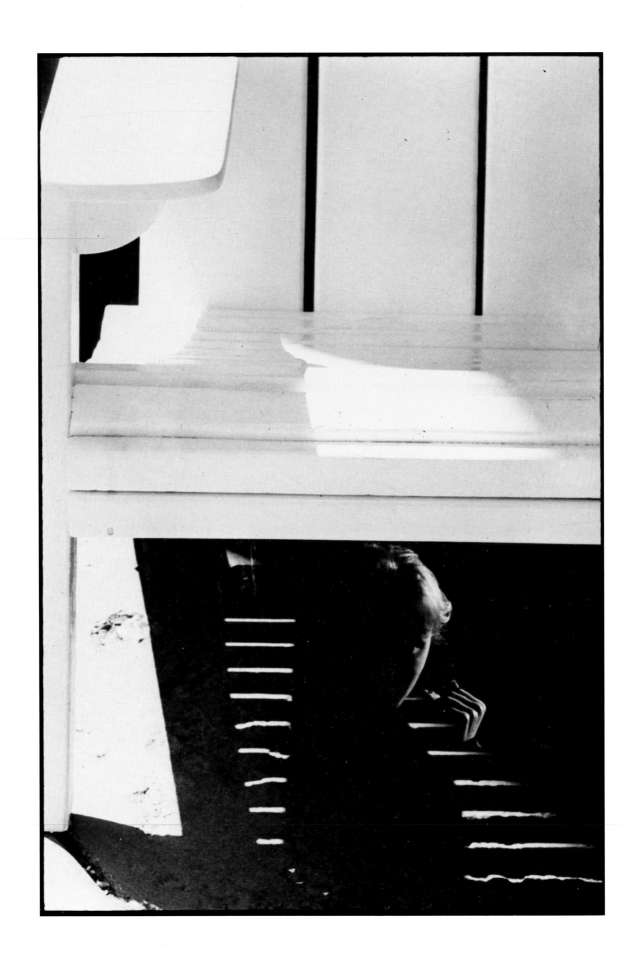

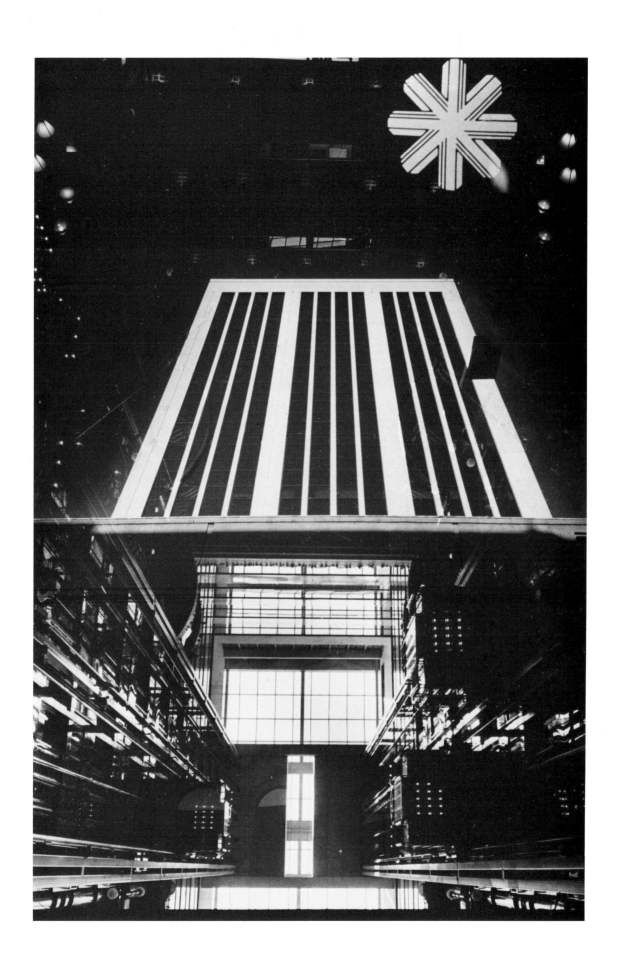

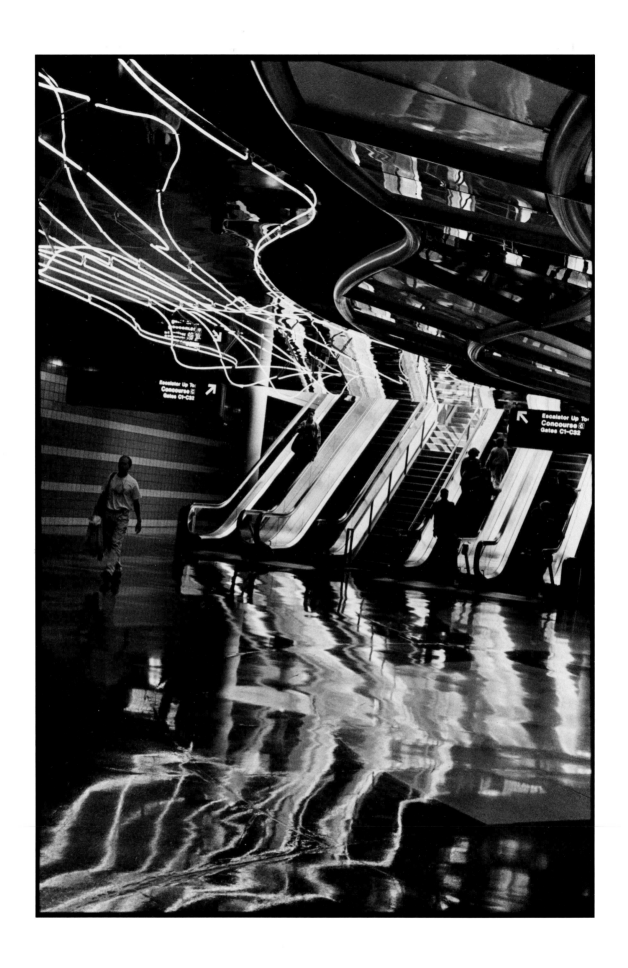

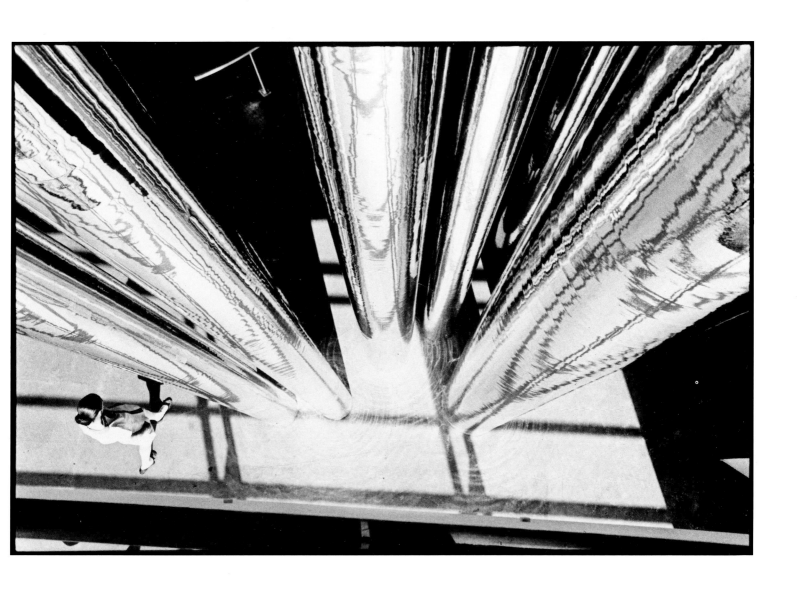

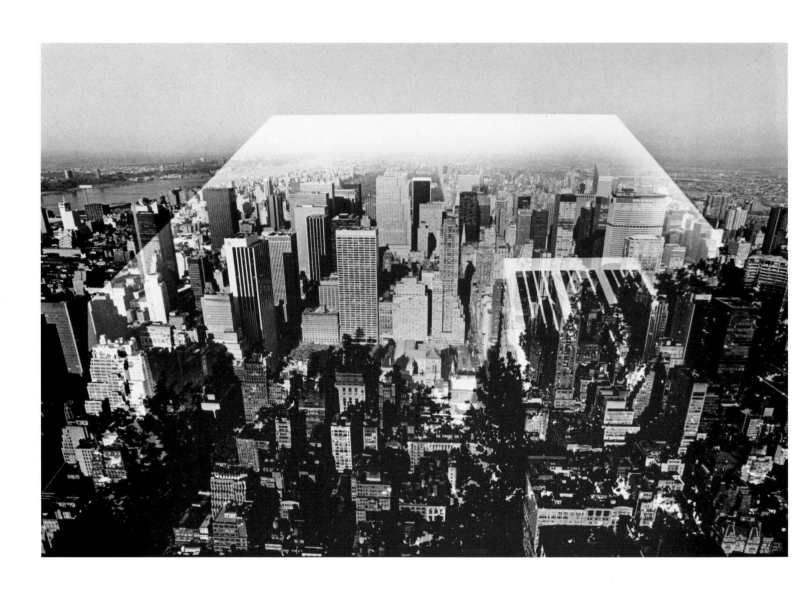